篆・隷
行・草

五體
墨場
寶鑑

韓國學資料院

篆・隷
行・草

五體墨場寶鑑

篆·隷
行·草五體墨場寶鑑

서예가의 소재(素材)의 보고(寶庫)인 묵장보감을 중국의 경서(經書), 제자백가(諸子百家), 한위육조(漢魏六朝)에서 당송원명청(唐宋元明淸)에 이르는 제가(諸家)의 시구(詩句)를 모으고, 춘하추동(春夏秋冬), 감계(鑑戒), 좌우명(座右銘), 잠언(箴言), 시부(詩賦) 등을 정리하여 二字, 三字……十四字로 분류하고, 춘하추동으로 다시 분류해 놓았다.

書堂(風俗畵帖)
檀園 金弘道

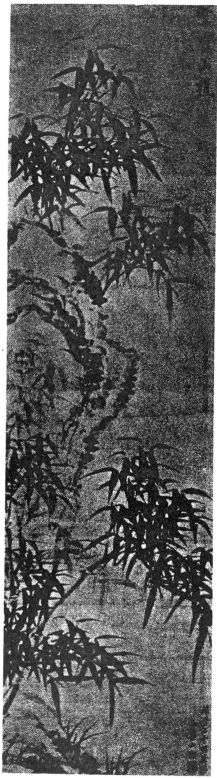

墨竹圖　紫霞 申緯

目次

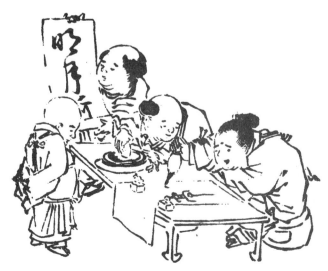

二字

春祺
춘기 (鄰子樂) 봄철의 편안함。

南福
춘기 (鄰子樂) 봄철의 편안함。

壽脩
수수 (漢鑑銘) 長壽를 頌祝하는 말。

樂春
낙춘 樂春 봄을 즐김。

歲美
세미 歲美 풍부한 수확。

穆舒
목서 穆舒 온화하고도 부드러움。

豐樂（蘇東坡）풍락 풍년이 들어 즐거움.

齊慶 제경 더불어 기뻐함.

萬慶 만경 장수를 축하하는 말.

麗新（鮑泉）려신 아름답고 새로움.

求福（蔡邕）구복 행복이 찾아 오도록 기원함.

嘉壽（顏延之）가수 행복스럽고 장수하다.

崔雲 학운 鶴雲과 뜻이 같음.

鶴雲（李嘉裕）학운 천년수를 누리는 학과 같누른 구름.

肇祉（陸機）조지 행복을 열기 시작하다.

樂壽 낙수 장수를 향락함.

保福 보복 행복을 간직함.

勝遊（范石湖）승유 뛰어나게 멋진 진놀이.

永壽（劉臻妻）영수 오래도록 장수하다.

榮壽（傅瑾）영수 일신이 영화를 누리면서 장수하는 것.

榮壽（傅瑾）영수 일신이 영화를 누리면서 장수하는 것.

習靜 習靜（王維）조용히 습관 올 드리다.

長養 長養（董仲舒）양육하는 것.

清陰 清陰（蘇東坡）시원스런 그늘.

招凉 招凉（陸放翁）시원함을 불어드림.

滴翠 滴翠（白樂天）방울지워 떨어질 것만같은 여름산의 푸른 빛.

望雲 望雲（杜牧）구름을 우러러 보다.

清和 清和（江總）맑고 부드러움.

清陰 清陰（蘇東坡）시원스런 그늘.

迎風 迎風（陶淵明）맑은 바람을 맞아들임.

掇英 掇英（陶淵明）초목의 꽃을 꺾는다.

披襟 披襟（杜牧）마음속의 문을 열다.

清和 清和（江總）맑고 부드러움.

諧暢 諧暢（褚淵）온화하고 맑음.

迎風 迎風（陶淵明）맑은 바람을 맞아들임.

閒怡 閒怡（陶淵明）마음이 편안한 때의 즐거움.

清賞
清賞 청상 (黃省曾) 청순한 대접 또는 칭찬.

淡遠
淡遠 담원 (潘 岳) 담백하고 깊이 있는 것.

懷遠
懷遠 회원 (潘 岳) 먼나라 백성을 회유함.

舍樹
舍樹 사수 (王昶) 천년수를 누리는 선학이 소나무에 깃들다.

高節
高節 고절 (郭 璞) 고결한 정절.

安養
安養 안양 (晉 書) 마음씨 좋게 양육하는 것.

菊觴
菊觴 국상 (王昶) 중양절 (9월 9일)에 국화주를 마시는 술잔.

雅通
雅通 아통 (傳 亮) 바르고 밝게 앎.

雅通
雅通 아통 (傳 亮) 바르고 밝게 앎.

吟雪
吟雪 음설 (孟 郊) 눈에 대하여 시를 읊음.

補神
補神 보신 (賈 島) 정신을 보족하는 것.

三餘
三餘 삼여 (董 遇) 겨울과 밤과 비올때가 독서의 때이라는 것.

福始
福始 복시 (家 儀) 행복의 시작.

清晞
清晞 청회 (劉 楨) 겨울밤의 맑은 새벽녘.

清晞
清晞 청회 (劉 楨) 겨울밤의 맑은 새벽녘.

一〇

修靜	英達	忠貞	節介	至慎
수정 (邵康節) 마음을 평안하게 지님.	영달 (太祖) 인물이 뛰어나다.	충정 (左傳) 충성스럽고 도정숙하여 마음이 바름.	절개 (梁鴻) 행실이 바름.	지신 (世說) 삼가함이 깊은 것.
修靜	計好	忠貞	素誠	體適
수정 (邵康節) 마음을 평안하게 지님.	호 計好 비녀 찌른 모습이 보기에 좋다.	충정 (左傳) 충성스럽고 도정숙하여 마음이 바름.	소성 (繁欽) 청성、성심.	체적 (白樂天) 몸에 알맞는 것.
淵軌	養忠	寬猛	豁如	處和
연궤 (陳寔) 깊은 교범 또는 법칙.	양충 (陸賈) 충직하고 성실한 마음을 배양함.	관맹 (新序) 관용함과 용맹함.	활여 마음이 탁트여 있는 것.	처화 (莊子) 심신을 평화로운 경지에 두는 것.

二一

種德 종덕
(書)
種德
덕을 널리 폄.

彊勉 강면
(董仲舒)
彊勉
힘써 공부에 전념함.

全善 전선
(荀子)
全善
선한 일을 완전히 보유함.

端居 단거
(文徵明)
端居
平素、居常。
平生。

廣敬 광경
(王僧孺)
廣敬
경건함을 널리 펴 나감.

廣敬 광경
(王襃)
廣敬
경건함을 널리 펴 나감.

勤強 근강
(房玄齡)
勤強
힘써 근면함.

通敏 통민
(王僧孺)
通敏
사물의 물정에 슬기롭게 통달함.

謹職 근식
(黃庚)
謹職
맡은 바 직무는 소홀히 하지 않음.

安靖 안정
(周茂叔)
安靖
침착하고 마음이 평온함.

游神 유신
(王襃)
游神
마음을 즐겁게 지님.

游神 유신
(王襃)
游神
마음을 즐겁게 노닐게 함.

平恕 평서
平恕
공평하고도 관용함.

齋軌 재궤
(孫統)
齋軌
천하 통일의 뜻.

自琢 자탁
(張居正)
自琢
스스로 학덕을 갈고 닦음.

靜觀

靜觀 정관 (朱子) 마음을 안정하게 해서 사물을 관찰함.

聊娛 야오 聊娛 즐기는 것.

雅趣 아취 雅趣 단아한 취미.

怡顏 이안 (陶淵明) 얼굴을 부드럽게 해서 기뻐함.

養愚 양우 천성의 우(愚)를 양수(養守)함.

養愚 양우 (張憲) 천성의 우(愚)를 양수(養守)함.

靜適 정적 조용하게 즐김.

靜適 정적 조용하게 즐김.

清晤 청오 (張憲) 맑고 분명한 것.

獨樂 독락 (司馬溫公) 홀로 즐기는 것.

閒遠 한원 고요하면서도 심오함.

得欣 득흔 (劉誅) 기쁨을 얻는 것.

娛志 오지 (仲長統) 즐거워서 마음에 맞음.

樂靜 낙정 고요함을 즐기는 것.

樂靜 낙정 고요함을 즐기는 것.

三字

春德風(呂氏) 춘덕풍
봄의 혜택은 꽃피게 하고 열매 맺게 하는 바람이다.

春德風(呂氏) 춘덕풍
봄의 혜택은 꽃피게 하고 열매 맺게 하는 바람이다.

春如海(慶霖) 춘여해
봄은 바다처럼 유연하다.

養恬福(曹操) 양염복
고요하고 평안한 기질을 배양한다.

慶雲興(潘岳) 경운홍
경사스런 조심이 구름이 일다.

快作樂(王獻之) 쾌작락
봄철의 쾌적함이 즐거웁다.

百事諧 백사해
많은 사물이 정돈되고 조화를 이루다.

無量壽(張説) 무량수
다하지 않은 수명.

柏葉壽

春可樂

獻壽盃

竹葉觴

得其樂

백엽수 柏葉壽(武平一) 송백의 잎이 사철푸르름을 장명에 비유함.

춘가락 春可樂(夏侯湛) 꽃피는 봄철에는 봄을 즐겨야 한다.

헌수배 獻壽盃(羅隱) 장수를 축복하면서 올리는 술잔.

죽엽상 竹葉觴(韓鄂) 죽엽이란 술의 다른 표현 술이 담긴 술잔.

득기락 得其樂(白樂天) 마음에 맞는 즐거움을 누리는 것.

柏葉壽

無疆福

瑞色鮮

竹葉觴

壽且昌

백엽수 柏葉壽(武平一) 송백의 잎이 사철푸르름을 장명에 비유함.

무강복 無疆福(李商隱) 무한한 행복.

서색선 瑞色鮮(王士良) 상서로운 빛이 뚜렷하다.

죽엽상 竹葉觴(韓鄂) 죽엽이란 술의 다른 표현 술이 담긴 술잔.

수차창 壽且昌(郝經) 장수하면서도 번창하는 것.

朝野樂

朝野樂 조야락 조정도 백성도 더불어 어기뻐하고 즐김.

獲嘉榮

獲二嘉榮一 획가영 (張潮) 기쁜 영예를 얻는다.

福如雲

福如二雲一 복여운 (昭德皇后) 행복의 많음을 구름에 비기서 말함.

福如雲

福如二雲一 복여운 (昭德皇后) 행복의 많음을 구름에 비겨서 말함.

日如年

日如二年一 일여년 (唐庚) 여름날의 긴것이 1년과 같다.

景風清

景風清 경풍청 (黃正色) 남방에서 불어오는 서늘한 바람.

身欲寧

身欲二寧一 신욕령 (蔡邕) 마음 편안하고 몸이 건강함을 바램.

荷心香

荷心香 하심향 (簡文帝) 연꽃의 내음이 향기롭다.

定心気

定二心気一 정심기 (月令) 마음을 가라 앉힘.

定心氣

定二心氣一 정심기 (月令) 마음을 가라 앉힘.

菊揚芳	日閑曠	龍潛淵	松篁健	志欲靜

지 욕 정
志 欲ㄴ靜
뜻은 고요함을
바램.

송 황 건
松篁健(韓偓)
소나무나 대나무가 건
장하고 미련하다.

용 잠 연
龍潛ㄴ淵(淮南子)
용이 심연에 잠기듯은
둔한 대인물을 뜻함.

일 한 광
日閑曠(溫庭筠)
햇볕에 쪼임을 즐김.

국 양 방
菊揚ㄴ芳(潘岳)
국화가 펴서 향기가 그
윽하다.

安形性	日閒曠	菊花壽	爽且明	志欲靜

지 욕 정
志 欲ㄴ靜
뜻은 고요함을
바램.

상 차 명
爽且明(謝莊)
가을의 계절 상쾌하고
명랑함.

국 화 수
菊花壽(西京記)
9월 9일에 국화
를 축하함.

일 한 광
日閒曠(溫庭筠)
햇볕에 쪼임을 즐김.

안 형 성
安形性(禮記)
심신이 더불어 무고함.

文史足（東方朔）문사족 / 학문 예술을 겸비하여 부족함이 없음.

彰嘉瑞（玄宗）창가서 / 상스러운 조직을 나타냄. 길조를 뜻함.

養其神（法天生會）양기신 / 마음을 가다듬어 정신 수양을 함.

養其神（法天生會）양기신 / 마음을 가다듬어 정신 수양을 함.

恭則壽（武王）공·즉·수 / 유화하며 예의 바르면 장수를 누리게 된다.

石為身（晏子）석·위·신 / 마음이 견고하여 다른 일에 요동치 않음.

直而和（左傳）직·이·화 / 바르고 온화함.

和致芳（楚辭）화·치·방 / 온화한 미덕을 닦아 갖춤.

不忘敬（國語）불·망·경 / 공경스러운 도리를 잊 지 않음.

不忘敬（國語）불·망·경 / 공경스러운 도리를 잊 지 않음.

思無垢

사 무 구
思無ㄴ垢(說苑)
마음에 한줌 티끌이 없음.

達心志

달 심 지
達ㄴ心志ㄴ(顔魯公)
목적을 달성함.

清慎勤

청 신 근
清慎勤(世說)
청렴 근신 근면을 힘씀.

清慎勤

청 신 근
清慎勤(世說)
청렴 근신 근면을 힘씀.

約以達

약 이 달
約以達(房玄齡)
소박하고 근소 하면서 도일을 온전히 함.

勤而整

근 이 정
勤而整(陶侃)
근면하고 잘 정돈됨.

敦書

돈 시 서
敦詩書(陸績)
시경이나 서경에 마음을 붙임.

敦詩書

돈 시 서
敦詩書(陸績)
시경이나 서경에 마음을 붙임.

恬無欲

염 무 욕
恬無欲(張君祖)
마음이 평온하여서 집 착하지 않음.

眞而靜

진 이 정
眞而靜(程明道)
행실이 참되면 마음은 스스로 평온해진다.

任所適

此中佳

全其長

淸而舒

澹以默

任所適 임 소 적 (曹華) 자연의 섭리에 맡겨버림.

此中佳 차 중 가 (盧藏用) 이 가운데 좋은 정취가 있음.

全其長 전 기 장 (晉書) 그 장점을 유지하고 온전히 함.

淸而舒 청 이 서 (景星杓) 맑게 행실하고 느긋하게 지낸다.

澹以默 담 이 묵 (元好間) 담백하여서 소란스럽지 않음.

閒有趣

此中佳

愛幽棲

閒為福

聊自樂

閒有趣 한 유 취 (米元章) 속세를 떠난 곳에 정취가 있음.

此中佳 차 중 가 (盧藏用) 이 가운데 좋은 정취가 있음.

愛幽棲 애 유 서 (李祁) 고요한 거처를 즐김.

閒為福 한 위 복 (張鏓) 한정한 마음이 복을 부른다.

聊自樂 야 자 락 (聊自樂) 얼마간 스스로 즐김.

四字

춘 주 개 수
春酒介ㄴ壽 (詩経)
봄술을 마시면 수명을 길게 한다. 介는
도운다는 뜻.

春酒介壽

조 가 화 무
鳥歌花舞 (歐陽永叔)
새가 지저귀고 꽃피고 나비가 날으는 봄의 경치.

복 이 덕 초
福ㄴ以德招 (玄宗)
행복은 그 사람의 선행에 의해서 얻어
지는 것이다.

福以德招

복 이 덕 초
福ㄴ以德招 (玄宗)
행복은 그 사람의 선행에 의해서 얻어지는 것이다.

福以德招

傍花隨柳　和氣致祥

傍ㇴ花 隨ㇴ柳 （程子）
방화수류
꽃이나 버들이 있는 곳에 가다. 봄놀이의 뜻.
근교를 산책함을 뜻한다.

和氣致ㇴ祥 （劉向）
화기치상
화락하게 어울리는 마음은 경사스러움을 갖어다 준다.

長樂萬年　壽比金石

長樂萬年
장락만년
즐거움이 오래 이어져서 끝이 없도다.

壽比ㆍ金石
수비금석
금석과 같이 한이 없는 수명.

蘭秀芝英　瑞色香畫

도움글씨

난 수 지 영
蘭秀芝英 (左思)
蘭에는 빼어난 꽃(秀)이 피고、靈芝에는 英氣가 서린 꽃이 핀다。이는 경사스러운 말로 사용된다。

서 색 함 춘
瑞色含春 (楊巨源)
상서로운 빛이 봄을 머금고 있다。서색이란 상서로운 봄경치。

和福養素

味神養素

화 신 양 소
和神養素 (王右軍)

화 신 양 소
和神養素 (王右軍)
정신을 화락하게 하여 꾸밈이 없는 참된 마음을 배양하는 것。

장 락 무 극
長樂無極

長樂無極

長言艸情

장 락 무 극
長樂無極
즐거움이 오래 이어져서 끝이 없음을 말함。

화 의 죽 정
花意竹情 (文徵明)
꽃의 마음에 대나무와 같은 절개。화죽(花竹)은 풍류를 뜻함。

時雍道泰

永受嘉福

時雍道泰 (魏徵)
시옹도태
때는 화락하고 천하는 태평이다.

永受嘉福 (漢瓦當文)
영수가복
영원한 행복을 내 몸에 받다.

景氣和暢

延壽萬歲

景氣和暢 (王維)
경기화창
봄 경치가 안온한 모양.

延壽萬歲
연수만세
끝없는 장수를 축복하는 것.

降祉納祜

桃李爭妍

강지납우
降祉納祐 (王 沈)

신이 복을 내려 그 도움을 받다. 祉는 福,
祐는 신의 도움.

도리쟁연
桃李爭姸 (貝守一)

복숭아와 오얏의 꽃이 다투어 피어서 그 아름다움을
겨루는 듯한 봄경치. 姸은 아름다운 것.

晉屬戰味

春風致蘇

춘풍치화
春風致和 (鍾伯敬)

봄바람이 온화하게 불어서 인심을 온화하게
한다. 또한 인심이 온화하게 되면 세상은 태
평하게 된다.

춘풍치화
春風致和 (鍾伯敬)

竹聲松影

慶雲昌光

죽성송영
竹聲松影 (許 棐)

대나무 가지에 부딪치는 바람소리나 달빛을 받은
소나무의 그림자라는 뜻은 봄의 경치를 말하는 것
이다.

경운창광
慶雲昌光 (陳子昂)

경사스러운 구름에 비치는 햇볕.

發祥致福

發∟祥 致∟福

祥瑞(吉兆)를 낳게 하고 행복을 손짓하다.

發祥致福

발 상 치 복

發∟祥 致∟福

養神保壽

양 신 보 수

養∟神 保∟壽 （五經通義）

精神修養을 하게 되면 長壽는 保全할 수 있다.

年豐人樂

영 풍 인 락

年豐人樂 （朱 子）

五穀이 무르익고 풍년이 드니 사람들이 봄을 기쁘게 즐기게 된다.

眠雲臥石 漑墊藝水

眠ㄴ雲臥ㄴ石 (劉禹錫)
면 운 와 석
俗世를 떠나서 마음을 고상하게 有持하는 것.

蒲深柳密

蒲深柳密 (乾淳歲時記)
포 심 유 밀
부들은 길게 뻗고 버드나무는 茂盛하다.

笑涼健人

林蘿秘邃

林蘿秘邃 (徐渭)
임 라 비 수
林蘿(여라)가 茂盛하다.

風淸引神

濯ㄴ熱盥ㄴ水 (司馬溫公)
탁 열 관 수
여름의 더위를 식히기 위해 冷水로 몸을 깨끗히 닦다.

松涼健ㄴ人 (司空圖)
송 량 건 인
푸른 소나무는 여름을 모르고 깊히 사람을 건강하게 한다.

風淸引ㄴ神 (許敬宗)
풍 청 인 신
바람이 서늘하게 불어서 협소한 곳으로 引導해 준다.

景鳳扇物

景鳳扇物

景風扇ㄴ物 (文帝)

경 풍 선 물

초여름의 남풍이 方物을 生長시킨다.

景風扇ㄴ物 (文帝)

경 풍 선 물

天高氣淸 (宋玉)

천 고 기 청

가을 하늘이 높고 기분이 맑고 시원하다. (가을철을 形容하는 말.)

天高氣淸

竹柏勁心 (傅亮)

죽 백 경 심

서리에도 시들지 않는 竹柏같은 강한 精神.

竹柏勁心

月淡煙沈

月淡煙沈 (吳 融) 〔월 담 연 심〕
달빛이 淡白하고 煙氣같은 안개에 가리워진다.

月淡煙沈 (吳 融) 〔월 담 연 심〕

江山淸趣 (周 鼎) 〔강 산 청 취〕
가을의 江山은 淸麗하다. 山川의 淸麗한 정취.

江山淸趣

風遠氣爽

風遠氣爽 (陸 機) 〔풍 요 기 상〕
秋風은 멀리서부터 불어 오고 氣分은 爽快하다.

水遠山長 (李 遠) 〔수 원 산 장〕
가을은 空氣가 맑고 물은 멀리 산도 높게 보인다.
가을의 원경을 표현하는 말.

永遠山長

舒情屬思

舒情屬思 (元 希) 〔서 정 속 사〕
心情을 털어놓고 마음을 보내는 것.

登山臨水

등 산 임 수
登ㄴ山 臨ㄴ水

산에 오르고 물에서 논다.

등 산 임 수
登ㄴ山 臨ㄴ水

芳菊凋蕙

菊弓精神

분 국 조 혜
芬菊凋蕙

꽃이 피고 향기가 그윽하게 풍기는 菊花와 시들어 가는 薰蘭이라는 香草.

국 유 정 신
菊 有二精 神一 (翁承贊)

서리에도 시들지 않은은 국화의 精神은 강하다.

安身靜體

棄新光照

安身靜體 (漢書) 안신정체
마음을 安靜시키고 몸을 便安히 하다。신체를 安泰하게 하다。

氣新光照 (王讚) 기신광조
기분은 淸新하고、밝은 빛은 온누리에 가득하다。

起履景福

長履景福 (崔瑅) 장리경복
永久하게 큰 幸福을 받다。景福은 큰 幸福이라는 뜻。

長履景福 (崔瑅) 장리경복

長履景福

嘉祚日延

嘉祚日延 가조일연
좋은 幸福이 날로 더하다。

珠星璧月 주성벽월
珠玉같은 별과 璧玉같은 달。겨울의 별과 달을 형용한 말。

霜松常青

霜松常青

상 송 상 청
霜松常青 （趙自屬）
소나무는 가지에 눈이 쌓이는 겨울에도 푸르다。

상 송 상 청
霜松常青 （趙自屬）

霜林雪岫

霜林雪岫

상 림 설 수
霜林雪岫 （朱長文）
서리를 맞고 단풍이 든 숲과 白雪에 뒤덮힌 산。岫
은 높은 산꼭대기。

표 서 집 작
表ㄴ瑞集雀 （文帝）
祥瑞（吉兆）를 나타내는 참새 떼。

表瑞集雀

章志貞教

章志貞教

進德修業　神淸智明

章ㄴ志 貞ㄴ教

장지정교

마음이 向하는 바를 밝게 하고 가르침을 바르게 하당

章ㄴ志 貞ㄴ教 （장지정교）

進德修業

進ㄴ德 修ㄴ業

진덕수업

善行善事를 나아가 行하고, 學問藝術을 닦아 배우당.

神淸智明

신청지명

精神은 맑고 슬기로와서 모르는 것이 아무 것도 없당.

修德立義

修ㄴ德 立ㄴ義 （易経）

수덕입의

德行을 닦아서 道義를 지키다.

修ㄴ德 立ㄴ義 （易経）

수덕입의

三二一

守命共時　竭誠盡敬

수 명 공 시
守ㄴ命 共ㄴ時　(左傳)

天命을 保守하려면 時勢와 더불지 않으면 안 된다.

갈 성 진 경
竭ㄴ誠 盡ㄴ敬　(束晳)

誠敬을 다하라.

舍強味道　保身全己

함 경 미 도
含ㄴ經 味ㄴ道　(任昉)

聖人의 가르침을 마음에 새겨 實行하다.

보 신 전 기
保ㄴ身 全ㄴ己　(漢書)

몸을 소중히 하여 자기의 몸을 온전히 하다.

精強博敏　忠亮多謀

精強博敏 정강박민 (白樂天)

事物에 정통하고 또한 재빠르다.

忠亮篤誠 충량독성 (武帝)

다시없이 誠實하고 忠直하다.

居盈念損

居盈念損 거영염손

높은 地位에 있을 때에도 항상 조심한다.

居盈念損 거영염손

文德武功

備道全美

文德武功 문덕무공 (郭子儀)

文敎의 德과 武事의 功績을 겸비(兼備)하다.

備道全美 비도전미

道義를 잘 지켜서 實德을 온전히 하다.

處泰滋恭

處泰滋恭 처태자공 (抱朴子)
安泰한 地位에 있을지라도 더욱더 조심할 것.

脩德守約

脩德守約 수덕수약 (賈誼)
덕행을 닦고 검약을 保守하다.

身逸心曠

身逸心曠 신일심광 (邵康節)
몸이 편안하면 마음이 넓어진다.

身逸心曠

身逸心曠 신일심광 (邵康節)

欣游暢神

得意剔歡

樂有忘喧　　釣月耕雲

福錦心彬　　神怡心靜

神怡心靜 신이심정
精神이 和樂하고 마음이 平靜하다.

神怡心靜 신이심정

樂⌐閒 忘⌐喧 (陳與義) 락한망훤
清閒을 즐기고 喧嘩를 잊는다.

釣⌐月 耕⌐雲 (曇法賜) 조월경운
달밤에 고기를 낚고 가는 구름을 보면서 밭을 갈다.

欣⌐游 暢⌐神 (王羲之) 흔유창신
欣快히 즐겨 놀아서 精神을 暢達케 하다.

得⌐意 則歡 (袁喬之) 득의즉환
마음 먹은대로 되면 곧 愉快함을 느끼고 기뻐한다.

手咏筆調　香酣茶熟

手和筆調　(虞世南)
수 화 필 조
손이 굳어지지 않고 和하게 되어서야 비로소 붓과 조화를 이루어 좋은 글을 쓸 수가 있다.

香酣茶熟　(徐香燉)
향 감 다 숙
향기가 그윽하게 풍겨서 茶가 충분히 끓여진다.

三八

翰墨游戲　畫意宋情

翰墨游戲　(文徵明)
한 묵 유 희
風流는 書畵의 즐거움. 翰은 새의 깃. 轉하여 붓을 말한다.

幽意閑情　(曹黃門)
유 의 한 정
幽遠한 마음과 靜閑한 感情.

雅人深致　郊情山韵

아인심치
雅人深致 (謝安)
高尚한 사람의 深遠한 모습.

촌정산취
邨情山趣
마을의 風情에 山의 情趣. 俗世를 떠난 취향.

澄心靜慮

징심증려
澄心靜慮 (趙子昻)
마음을 淸澄하게 해서 思慮를 고요히 하다.

심직필경
心織筆耕 (褚稼軒)
마음을 가다듬어 붓으로 쓰다. 文人의 境地.

閒情淡遠

한정담원
閒情淡遠 (徐觀海)
고요한 心情은 淡白하고 深奧하다.

한정담원
閒情淡遠 (徐觀海)

誦花吟月　佳勢源画

송 화 음 월
誦∨花吟∨月
달을 보고는 읊고、꽃을 玩賞하면서 노래한다。

좌 정 첨 유
佐∨靜添∨幽 (劉　彙)
淸閑을 도우고 幽靜을 곁들인다。

閒中坐樂　心閑意適

한 중 지 락
閒中至樂 (蔡　軾)
靜閑中의 다시없는 즐거움。

심 한 의 적
心閑意適 (孫過庭)
마음은 靜閑하게 하고 뜻을 愉快하게 하다。

五字

南山祝壽長

南山祝ㄴ壽 長
남 산 축 수 장

周나라 옛 都邑인 豊鎬의 南쪽에 있는 終南山처럼 긴 壽命을 祝福하다. 그대로인 千古의 모습

南山祝壽長

南山祝ㄴ壽長
남 산 축 수 장

麗日發光華

麗日發二光華一
여 일 발 광 화

(孟浩然)

따뜻한 봄날에 萬物이 더욱 번쩍이고 있다.

萬物生光輝

萬物生三光輝一
만 물 생 광 휘

(古樂府)

봄이 와서 萬物이 發光해서 모두 살아 있는 듯하다.

元正啓令節
元 원　正 정　啓 계　令 령　節 절
元正啓二令節一　（辛 氏）
正月元旦은 ᅵ으로 좋은 철을 맞게 한다.

時雍表昌運
時 시　雍 옹　表 표　昌 창　運 운
時雍表二昌運一　（쑥文本）
時和하고 隆盛한 運을 表現한다.

青陽兆初正
青 청　陽 양　兆 조　初 초　正 정
青陽兆二初正一　（王 氏）
봄의 기후가 元旦의 兆朕이다. 초봄의 좋은 兆朕.

新庭松桂香
新 신　庭 정　松 송　桂 계　香 향
新庭松桂香
초봄의 뜰에 소나무나 계수나무가 푸르러게 내음을 풍기고 있다.

天地同春律
天 천　地 지　同 회　春 춘　律 률
天地同二春律一
온누리에 봄이 완연하다.

南山同聖壽 （篆書）

남 산 동 성 수

南山同二聖壽一

終南山처럼 우리 임금의 壽命은 無限하다。

南山同聖壽

남 산 동 성 수

南山同二聖壽一

花柳春全盛　（楊誠齋）

화 류 춘 전 성

꽃은 붉고 버드나무는 푸르러서 봄은 바야흐로 한

창이다.

樂志一家春　（林佶）

락 지 일 가 춘

樂ㄴ志一家春

마음은 滿足스럽고 즐거운 一家의 봄이다。

春風生福壽

춘 풍 생 복 수

春風生二福壽一

春風이 福壽를 낳는다。

四三二

春色先梅嶺	淑氣動芳年	揮翰動三辰	松竹秀而整	江山景物新

춘 색 선 매 령
春色先_梅嶺_ (賀方回)
봄기운이 梅嶺보다 먼저 왔다. 梅嶺은 江西境에 있는 山.

숙 기 동 방 년
淑氣動_芳年_
따뜻한 봄기운이 洋洋하여 靑春을 발동케 한다.

휘 한 동 삼 진
揮翰動_三辰_ (劉禹錫)
붓을 잡고 事物을 그리면 능히 日月星辰도 움직인다. 翰은 붓, 三辰은 日、月、星을 말하는 것이다.

송 죽 수 이 정
松竹秀而整 (翁大堅)
상서러운 봄철에 松竹도 더욱 푸르러게 보인다.

강 산 경 물 신
江山景物新 (薛季宣)
江도 山도 봄에 덮히고 景色이 완연하게 새로워졌다.

尊開柏葉酒 （張子容）

존 개 백 엽 주

술통을 열고 屠蘇酒를 퍼다.

延年壽命長

연 년 수 명 장

생명을 延長하고 長生한다.

延年壽命長

연 년 수 명 장

獻壽符萬歲 （李百藥）

헌 수 부 만 세

기쁨을 올리고 萬年이나 사시라고 祝福하다.

花發玉樓風 （崔灝）

화 발 옥 루 풍

꽃은 아름답게 피고 아름다운 玉樓에 春風이 불어 온다. 玉樓는 仙人의 집.

四五

龜鶴年壽齊 (米元章)

거북은 萬年、鶴은 千年이나 산다는데 사람의 수명도 그러하기 바란다.

昇平多樂事 (蘇東坡)

天下가 太平하여 즐거운 일이 많다.

新年好春色

新年은 참으로 좋은 봄의 경치를 맞게 한다.

新年好春色

鶴有冲霄心

鶴은 하늘높이 힘차게 날고자 하는 뜻을 지녔다.

栽花樂太平
淑氣春風味
日暖帝城春
美景恣歡賞
春風弄新陽

栽花樂三太平一 （葉 適）
재 화 라 태 평
꽃을 栽培하고 風流에 젖어、 天下의 太平을 즐긴다。

淑氣春風和
숙 기 춘 풍 화
좋은 봄철이 열리고、 불어오는 바람도 소솔하여 和
樂하다。

日暖帝城春 （王 卷）
일 난 제 성 춘
東風이 소솔하게 불고 날씨도 따뜻한 서울의 봄이
다。

美景恣三歡賞一
미 경 자 환 상
아름다운 봄의 경치를 돌아보고、 마음을 한껏 즐겁
게 한다。

春風弄三新陽一
춘 풍 농 신 양
春風이 소솔하게 불어와서、 초봄의 하루를 즐겁게
한다。

風景一時新

風景一時新

온 누리에는 봄이 찾아와서, 風景이 一時에 새로 와졌다.

風景一時新

風景一時新

春色濃於酒 （黃 庚）

봄의 경치는 술보다 진하여 사람을 醉하게 한다.

壽命金石固 （傳若金）

金石과 같은 壽命을 누리라고 祝賀하는 말.

風靜語丹鶴 （陳 高）

바람이 고요하게 불어오고 丹鶴은 좋은 목청으로 울고 있다.

春物自淸美

春物自淸美　춘물자청미　(元好門)
봄에는 萬物이 自然스럽게 맑고 아름다워진다.

春物自淸美　춘물자청미　(元好門)

春物自淸美　춘물자청미　(元好門)

瑞烟呈福壽

瑞烟呈二福壽　서인정복수
祥瑞로운 연기가 幸福과 長壽를 表現하고 있다.

綠酒松花春

綠酒松花春　녹주송화춘　(倪瓚)
푸르름이 만연한 날에 松花酒를 마시고 봄을 즐긴다.

天淸鶴能高

天淸鶴能高　천청학능고　(甘立)
하늘은 맑게 개이고 학은 높이 떠서 노닌다.

太和呈景運

春融瑞氣浮

春融瑞氣浮

百事樂嘉辰

福星開壽域

태 화 정 경 운
太和呈景運[一]
陰陽이 調和된 太和의 氣運이 大運을 나타낸다.

춘 융 서 기 부
春融瑞氣浮 (沈亞之)
和平스러운 봄날, 온누리에는 祥瑞로운 기운이 감돈다.

춘 융 서 기 부
春融瑞氣浮 (沈亞之)

백 사 낙 가 신
百事樂[二]嘉辰[一]
온갖 일이 모두 吉辰令日을 즐긴다.

복 성 개 수 역
福星開[二]壽域[一] (余以護)
福綠을 맡아 다스리는 祥瑞로운 별이 長壽의 길을 열어준다.

萬家太平春　美國壽　壽者福之首　春色畫圖開　春共聖恩長

萬 가 태 평 춘
萬家太平春 (鄭虎文)
온 누리는 모두 太平한 봄으로 가득하다。

화 개 만 국 춘
花開萬國春
꽃이 피어서 온 누리에 봄이 가득하다。

수 자 복 지 수
壽者福之首
長壽는 五福 가운데서 으뜸이다。

춘 색 화 도 계
春色畫圖開 (王處厚)
봄 경치는 아름다운 그림을 보는 것 같은 心境이다。

춘 공 성 은 장
春 共二聖 恩二長 (楊巨源)
陽春佳日은 天子의 無限한 思惠와 더불어 길다。

靑松終古春

青松終古春 청송종고춘 (吳燉)
푸르른 소나무는 永遠한 봄을 象徵하고 있다.

青松終古春 (吳燉)

桃花千歳春 도화천세춘 (顧璘)
복숭아 꽃이 아름답게 피어 千歳의 봄을 이루다.

瑞氣滿梅花 서기만매화
祥瑞로운 봄 기운이 梅花에 넘쳐 흐르고 있다.

春樹萬家烟 춘수만가연 (陳鵬年)
봄이 되니 꽃 피고 樹木은 푸르게 단장해서 아름다우며, 집에서 밥짓는 연기가 장단 맞추며 피어 오른다.

夏潭蔭脩竹　融風拂晨宵　啓窻來清風　啓窻來清風　三伏啓炎陽

夏潭蔭脩竹一　（武帝）
하 담 음 수 죽
여름의 깊이를 모를 深淵은 茂盛한 長竹에 뒤덮혀 있다.

融風拂二晨宵一　（郭璞）
융 풍 불 신 소
東北에서 불어오는 바람은 東녘 하늘을 가리운 구름을 몰아낸다.

啓レ窻來二清風一　（王度）
계 창 래 청 풍
창문을 여니, 여름의 清風이 불어 온다.

啓レ窻來二清風一　（王度）
계 창 래 청 풍

三伏啓二炎陽一　（簡文帝）
삼 복 계 염 양
三伏啓炎陽
初, 中, 末伏이 여름의 무더위를 더해간다. 伏은 火氣를 두려워해서 金氣(秋氣)가 伏藏하고 있다는 뜻. 여름의 極暑의 기간.

綠葉吟風勁

綠葉吟風勁 （王 績）

록 엽 음 풍 경

푸르고 아름다운 대나무 잎은 바람에 나부껴 소리
를 내면서도 굳세다.

淸風入梧竹

淸風入二梧竹一

청 풍 입 오 죽

淸風이 梧桐이나 長竹에 불어와서 나부끼고 있다.

槐夏午風淸

槐夏午風淸

괴 하 오 풍 청

여름의 푸른 숲이 하늘을 뒤덮은 것 같은 느티나무
의 그늘 아래는 한 낮의 바람도 시원스럽다.

槐夏午風淸

槐夏午風淸

괴 하 오 풍 청

禪房花木深

禪房花木深 （裴 迪）

선 방 화 목 심

절간의 스님 방에 草花나 나무가 茂盛하다。

荷香隨酒盃

하 향 수 주 배
荷香 隨二酒盃一

연꽃의 꽃다운 향내음은 술을 기울이는 잔에 따라 더욱 그윽하다.

露頂灑松風

로 정 쇄 송 풍
露頂灑二松風一 (李 白)

頭巾을 벗고 맨머리가 되어 서늘한 松風을 맞으니 시원스럽다.

夏雲多奇峰

하 운 다 기 봉
夏雲多二奇峰一 (陶淵明)

여름 하늘의 구름은 여러가지로 變化가 다양한 모양을 形成한다.

夏雲多奇峰

하 운 다 기 봉
夏雲多二奇峰一 (陶淵明)

花陰覆簟清

화 음 복 단 청
花陰覆二簟清一

대나무 발을 뒤덮는 여름 꽃의 그늘은 무척 서늘한 느낌을 준다.

蒲酒話昇平

포 주 화 승 평

蒲酒 話二昇平一 (殷堯藩)

端午날에 菖蒲酒를 마시고 太平天下를 맞아 담소하며 즐긴다.

鳴鳳棲清梧

명 봉 서 청 오

鳴鳳 棲二清梧一

듣기 좋은 소리를 내어 우는 鳳凰은 푸르른 碧梧桐 가지에 머물러 산다.

茶煙永日香

차 연 영 일 향

茶煙 永日香 (方回)

茶를 끓이는 김이 하루 종일 피어 올라서 더욱 향기롭다.

茶煙永日香

차 연 영 일 향

茶煙 永日香 (方回)

茂木俯清泉

무 목 부 청 천

茂木 俯二清泉一 (葉適)

茂盛한 여름 나무 숲이 맑은 샘가에 드리우고 있다.

老鶴萬里心

天青雁外晴

天青雁外晴

菊松多喜色

叢桂愜秋吟

노 학 만 리 심
老鶴萬里心 (杜子美)
늙은 鶴의 마음에는 아직 千里를 날을 氣魄이 있다.

천 청 안 외 청
天青雁外晴 (范石湖)
높푸른 가을은 맑게 개이고 기러기가 날아 간다.

천 청 안 외 청
天青雁外晴 (范石湖)

국 송 다 희 색
菊松多喜色 (楊公達)
가을이 되어서 菊花도 소나무도 더욱 祥瑞롭게 빛을 더하고 있다.

총 계 협 추 음
叢桂愜秋吟
茂盛하게 滿開한 桂樹나무를 보고 詩를 읊으니 마음이 흡족하다.

菊花酒稱壽

菊花令人壽

秋高佳風月

秋高佳風月

幽蘭一國香

국 화 주 칭 수
菊花酒稱壽 (高 宗)
菊花酒는 곧 長壽酒이로다.

국 화 영 인 수
菊花令人壽 (西京記)
국화는 사람의 壽命을 길게 한다.

추 고 가 풍 월
秋高佳風月
가을 밤이 깊어 감에 따라 불어오는 바람도 비치는 달빛도 더욱더 가을의 情趣를 더해간다.

추 고 가 풍 월
秋高佳風月

유 란 일 국 향
幽蘭一國香 (元 格)
俗世로부터 멀리 떨어진 외딴 곳에 피어서 그윽한 향기를 풍기는 난초는 한 나라의 名花로다.

鶴聲秋更高

明月流素光

明月流素光

菊酒除不祥

秌聲天地間

학 성 추 경 고
鶴聲秋更高 (許 渾)
높은 하늘에 우는 학의 소리는 맑게 개인 가을하늘을 더욱더 높게 느끼게 한다.

명 월 유 소 광
明月流₂素 光₁
밝게 빛나는 달빛이 흰 빛을 온 누리에 감돌게 하고 있다.

명 월 유 소 광
明月流₂素 光₁

국 주 제 불 상
菊酒除₂不祥₁ (風土記)
重陽節(九月九日)에 菊花酒를 마시니 모든 祥瑞롭지 못한 일에 대한 시름을 잊게 한다.

추 성 천 지 간
秋聲天地間 (陸放翁)
가을의 소리가 온 누리에 充滿하고 있다。

五九

山意向秋多

山意向炑竹

擧杯邀清光

紅樹添秌色

煎茶竹送風

山의 향 추 다
山ᄂ意向ᄂ秋多
산이 풍기는 風情은 더욱 가을을 무르익게 한다. (元好問)

산의 향 추 다
山ᄂ意 向ᄂ秋 多
(元好問)

거 배 요 청 광
擧ᄂ杯 邀二清 光一
술잔을 손에 잡고 맑은 달빛을 向해서 마신다. (沈石田)

홍 수 첩 추 색
紅樹 添二秌 色一
서리맞아 붉게 물든 나무잎이 가을의 경치를 한층 아름답게 돋보이게 한다. (曹之謙)

전 차 죽 송 풍
煎ᄂ茶 竹 送ᄂ風 (郭 鈺)
茶를 끓이니 때마침 대나무가 소슬바람을 보내온 다.

松柏見貞心

松柏見貞心

瑞雪近浮空

六出表豐年

冬来幽興長

松백견정심
松柏見二貞心一　　　　（馬登延）

松柏은 서리나 눈도 아랑곳 하지 아니한 채 잎의
프르름을 더해가니 이는 곧 굳은 貞節을 엿보게
하는 것이다.

송백견정심
松柏見二貞心一　　（馬登延）

서설근부공
瑞雪近二浮空一　　（張正見）

좋은 前兆、祥瑞로운 눈이 가까운 하늘에 휘날리고
있다.

육출표풍연
六出表二豐年一　　（張正見）

눈은 풍년을 알리는 조짐이다. 六出은 雪을 뜻한
다.

동래유흥장
冬来幽興長　　（唐　庚）

겨울에 눈이 내려 고요한 興趣가 더해간다.

六一

寒巖一樹松 한암일수송
寒巖一樹松 (張憲)
겨울 바위 위에 한 그루의 외소나무가 추위를 이기며 獨也靑靑 하고 있다.

冬晨雪明峯 동신설명봉
冬晨雪明ㄴ峯 (陳高)
겨울 아침 風景을 바라보니, 산봉우리에 눈이 쌓여서 우뚝 솟아 보인다.

山峰染月寒 산봉염월한
山峰染ㄴ月ㄴ寒 (簡文帝)
山峰이 겨울 달빛에 비추어져 보기에도 차갑다.

山峰染月寒 산봉염월한
山峰染ㄴ月ㄴ寒 (簡文帝)

掃雪開松逕 소설개송경
掃ㄴ雪開ㄴ松逕一 (皇甫曾)
쌓인 눈을 쓸어 소나무 밑을 지나는 오솔길을 낸다.

風來水面時　遊魚動綠荷　開軒納微涼　龜息芝蘭叢　熱散由心靜

풍 래 수 면 시　風來二水面一時 （邵康節）
바람이 불어서 수면에 닿을때、月到天心處라는 句가따로 있다。

유 어 동 록 하　遊魚動二綠荷一
못의 고기가 노닐면서 연꽃 나무를 되혼든다。

개 헌 납 미 량　開軒納二微涼一 （沈石田）
창문을 밀어 열고 시원한 소슬바람을 끌어 들인다。

구 식 지 란 총　龜息芝蘭叢 （楊衡）
거북이는 芝蘭의 숲에서 쉬고 있다。

열 산 유 심 정　熱散由二心靜一
마음에 物慾이 없고、고요하면 더위도 느끼지 않는다。

鳳律驚秋氣　觀濤海門秋　新月始澄秋　星筵此夕同　星筵此夕同

星筵此夕同　（李乂）
성연차석동

七月七夕날 밤에 자리를 같이하다. 사람끼리 자리를 같이 한다는 뜻。（만나기 힘든

星筵此夕同　（李乂）
성연차석동

新月始ㇾ澄秋　（孟浩然）
신월시징추

가을로 접어 들어서 처음으로 초생달이 빛나 보이
당

觀ㇾ濤海門秋　（岑參）
관도해문추

바다의 潮水를 보려며는 海門의 가을이 적격이다。（觀濤란 海潮를 觀覽하는 가을 놀이의 일종。）

鳳律驚ㇾ秋氣ㇾ　（張文恭）
봉진경추기

이 불어 오는데 놀라다。때는 바야흐로 十二陰陽이 가을로 접어돌고 西風

松風有淸音
松風有二淸音一 (戴表元)
소나무를 스치는 바람소리는 청아하다.

黃鐘回暖津
黃鐘回二暖律一 (歐陽永叔)
시절은 陰曆 十一月이 되어서야 따뜻해 졌도다. (黃鍾은 六律의 하나로서 陰曆 十一月로 친다.)

南至暑漏長
南至暑漏長 (煬帝)
시절이 冬至에 이르니 하루가 길어졌다. (南至는 冬至라는 뜻.)

南至暑漏長
南至暑漏長 (煬帝)

松號一徑風
松號一徑風 (孔平仲)
소나무는 그 아래 오솔길을 지나는 바람 때문에 소리를 내어 울부짖고 있다.

鶴棲松霧重　守歲接長筵　茶香帶雪浮　有酒晏嘉平(篆)　有酒晏嘉平

有ㄴ酒晏ㄴ嘉平ㅡ

유 주 안 가 평

술이 있는 섣달은 安泰하다. (喜平이란 十二月의 異稱이다.)

有ㄴ酒晏ㄴ嘉平ㅡ

유 주 안 가 평

茶香帶ㄴ雪浮ㅡ　(王九徵)

차 향 대 설 부

茶는 눈송이 같은 거품을 일으키며 향기가 그윽하다.

守ㄴ歲接ㄴ長筵ㅡ　(孟浩然)

수 세 접 장 연

섣달 그믐날 잠을 자지않고 설날까지 술자리를 계속하다.

鶴棲松霧重　(陳鑑之)

학 서 송 무 중

학은 소나무위에서 살고 있고、드리운 안개가 더욱 무겁다.

山月夜窓寒

山月夜窓寒
산월야창한

山月夜窓寒
산월야창한
서산에 기운 달빛이 窓에 비쳐서 더욱 寒氣를 더한다.

日曬硯池氷
일쇄연지빙
日曬硯池氷
（徐柱臣）
얼어 붙은 물을 녹이기 위해서 벼루를 햇볕에 쪼이다.

春近有梅知
춘근유매지
春近有梅知

春近有梅知
춘근유매지
春近有梅知
（戴 良）
봄이 다가온 것을 梅花가 잘 알고 벌써부터 꽃이 피었다.

敬 德 出 恪 也

敬德之恪也 (國語)
경 덕 지 각 야
謹愼하는 마음을 갖는 敬은 德을 나타내는 謹愼이라는 것이다.

至 孝 化 羣 生

至孝化二群生一
지 효 화 군 생
다시 없는 훌륭한 孝行을 해서 비로소 많은 백성을 感化할 수 있다. (至孝란 다시 없이 훌륭한 孝行이란 뜻.)

至孝化二群生
지 효 화 군 생

和 安 而 好 敬

和安而好二敬
화 안 이 호 경
安穩하고 溫和하면서도 敬誠을 좋아한다. (左傳)

安 善 養 德 性

安善養二德性一
안 선 양 덕 성
善한 일에 安住하여 德性을 培養하여 蓄積한다. (古樂府)

終始一誠意

終시일성의
始一誠ㄴ意 (朱長文)

무슨 일이나 처음부터 끝까지 誠意를 가지고 行하
지 않으면 成就할 수 없다.

忠則無二心

忠즉무이심
忠則無二心ㄴ (子牙子)

충을 바르게 지켜나가면 결코 두 마음이 있을 수
없게 된다.

忠則無二心

忠즉무이심
忠則無二心ㄴ (子牙子)

竭命以納忠

갈명이납충
竭ㄴ命以納ㄴ忠 (韋昭)

一身一命을 다하여 忠意를 지킨다.

沈毅多大略

沈의다대략
沈毅多ㄴ大略ㄴ (景帝)

마음이 沈着해서 意志가 強固한 사람은 世上을 위
해서 뛰어난 計略을 세우는 경우가 많다.

守ㄴ道ㅇ有ㄹ天知

守ㄴ道ㅇ有ㄹ天知

道意를 지키면 하늘은 이를 알고 福緣으로 報償한다.

信爲萬事本 (褚遂良)

信ㄴ爲ㄷ萬事本ㅣ

사람이 지켜야 하는 信意는 萬事의 根本이다.

正己以格物 (呂東萊)

正ㄴ己以格ㄴ物

自己를 바르게 하여 每事에 신중하지 않으면 理致를 헤아릴 수 없다.

正己以格物 (呂東萊)

正ㄴ己以格ㄴ物

正己以格ㄴ物

言溫而氣和 (陳瓘)

言溫而氣和

言溫而氣和

말씨를 安穩하게 하여서 비로소 心氣가 穩和해진다.

義明民不犯　忠孝無殊道　潔己是心豪　書添君子智　畜氣得其和

義明民不犯

의 명 민 불 범

義明民不犯 (說 苑)

사람이 行하여야 할 道理가 밝혀져서야 비로소 백성은 服從하게 되는 것이다.

忠孝無殊道

충 효 무 수 도

忠孝無二殊道一 (林 佶)

忠과 孝란 本來 그 理致가 相異한 것은 아니다.

潔己是心豪

결 기 시 심 호

潔二己是心豪一 (劉禹錫)

自己를 淸廉하게 하고 私欲을 없애는 사람이야말로 豪傑이다.

書添君子智

서 첨 군 자 지

書添二君子智一 (王荊公)

讀書는 君子로 하여금 슬기를 더하게 하는 것이다.

養氣得其和

양 기 득 기 화

養氣得二其和一 (鬼谷子)

萬物生成의 根本을 培養하게 되면, 自然히 萬事가 和하게 된다.

七一

仁義為準繩

立身守忠直

丹心抱忠貞

丹心抱忠貞 (seal script)

虛己而能容

인 의 위 준 승

仁義爲二準繩一 (文子)

仁과 義의 두 가지를 行動의 規準으로 삼아서 處世한다。

입 신 수 충 직

立身守二忠直一 (惠 洪)

立身出世하려면 正直을 지켜야 한다。

단 심 포 충 정

丹心抱二忠貞一 (陸放翁)

眞心이 있어야만 비로소 忠實貞正할 수가 있게 된다。

단 심 포 충 정

丹心抱二忠貞一 (陸放翁)

허 기 이 능 용

虛己而能容 (白敏中)

自己의 마음을 公平無私하게 함으로써 他人이 하는 일을 잘 容納하지 않으면 안 된다。

讀書志彌高 （岑安卿）
讀書를 하면 할수록 志氣는 더욱더 높아진다.

學者如登山 （徐幹）
學問을 하는 사람은 登山하듯이 한 걸음씩 나아가지 않으면 안된다.

求友須在良 （馮異）
친구를 찾을 때는 반드시 좋은 친구를 찾지 않으면 안된다.

上天祐仁聖
天帝는 公平無私하며 仁聖을 保佑하고 萬事를 온전케 한다.

上天祐仁聖

七三

心正則筆正

交善如蘭芝

人生守常分

人生守常分

安分以養福

心正則筆正 심정즉필정 (柳公權)
마음이 바르면 쓰는 붓글씨도 自然히 바르게 된다.

交善如二蘭芝一 교선여난지 (李調元)
착하고 어진 벗과 어울리면 그 善함에 感化되는 것은 芝蘭의 방에 있음과 같다.

人生守二常分一 인생수상분 (于石)
사람으로서 태어났다면 언제나 분수를 지켜야 한다.

人生守二常分一 인생수상분 (于石)

安分以二養福一 안분이양복 (蘇東坡)
自己에게 相應한 分數를 지킴으로서 비로소 福을 키워 받을 수 있다.

終年林下人

閒中意味深

雅度思冲融

老伴無如鶴

終年林下人

終_종年_년林_임下_하人_인

終年林下人 (劉禹錫)

한 평생 草林속에서 지내며 俗界로부터 떠난 사람이 된다.

終_종年_년林_임下_하人_인

終年林下人 (劉禹錫)

閒_한中_중意_의味_미深_심

閒中意味深 (高適)

安穩한 生活을 하고 있으면 天地萬物의 道理를 깊히 맛볼수 있다.

雅_아度_도思_사冲_충融_융

雅度思冲融 (高適)

優雅한 度量이 安穩하게 和되는 것을 생각한다.

老_노伴_반無_무如_여鶴_학

老伴無如鶴 (白樂天)

老年의 友로는 鶴만큼 優雅한 友는 없다.

讀書有眞樂

靜者殊閒安

清修如野鶴

翰墨伴清閒

幽閒少是非

讀書有眞樂 (晃冲之)
독 서 유 진 락
讀ㄴ書 有二眞樂一
讀書야말로 참된 즐거움이 있다.

靜者殊閒安 (蔡希寂)
정 자 수 한 안
靜者殊閒安
마음이 靜閑한 자는 특히 和樂하고 安穩하다.

清修如野鶴 (胡仲弓)
청 수 여 야 학
清修 如二野鶴一
마음을 맑게 닦음으로서 俗世를 떠나 野鶴처럼 自由롭다.

翰墨伴清閒 (王鈺)
한 묵 방 청 한
翰墨伴二清閒一
붓과 먹、즉 書와 詩文의 즐거움은 淸閑을 隨伴한 다。

幽閒少是非 (周弼)
유 한 소 시 비
幽閒 少二是非一
俗界에서 살고 있지 않으므로 是非를 말하는 수가 적다。

幽勝似僊家一 （劉承直）

조용하고도 경치가 좋아서 神仙이 사는 집과 같다.

安閒日如年 安樂하고 閑暇해서 하루가 一年처럼 길다.

安閒日如ㄴ年

閑時自養ㄴ神 （周憲王） 余裕가 있고 閑暇한 때 스스로 그 精神을 길러 둿 날을 기다린다.

悠然得二佳趣一 （傳察） 太平스러운 氣分을 가지게 됨으로서 좋은 趣味를 領得한다.

七七

樂哉無一事

車硯爾佳州

筆硯得佳友

淡雅安吾素

心清即道機

낙 재 무 일 사

樂哉無二一事一 (蘇東坡)

心身을 괴롭히는 근심 걱정거리가 한가지도 없는 것은 이 얼마나 즐거운 일인가.

필 연 득 가 우

筆硯得二佳友一 (王琮)

붓과 벼루라는 俗界를 떠난 좋은 벗을 얻다.

필 연 득 가 우

筆硯得二佳友一 (王琮)

담 아 안 오 소

淡雅安二吾素一 (葉溶)

淡白하고 優雅하여서 바르게 自己本質에 가식이 없는 것에 安住한다.

심 청 즉 도 기

心清即道機 (李俊民)

마음이 맑고 티끌이 없으면 道心이 생기게 마련이다.

松竹助二清幽一 (張舜民)

송 죽 조 청 유

松竹이 맑고 深奧한 운치를 도운다.

心與ㄴ月俱靜 (李調元)

심 여 월 구 정

마음은 하늘에 떠있는 맑은 달과 같이 고요하다.

心與ㄴ月俱靜 (李調元)

심 여 월 구 정

靜者心自妙 (王處厚)

정 자 심 자 묘

고요한 사람은 마음이 스스로 善美의 極에 이른다.

飲酒全二其神一

음 주 전 기 신

술을 마시고 精神을 充分히 즐기게 한다.

良時會佳朋

清神茗一杯

淡然忘世榮

琴書且自娛

醉裏樂天真

良時會二佳朋一 (柯九思)
양시회가붕
좋은 때에 마음이 서로 통하는 좋은 벗과 만나다.

清神茗一杯 (栖霞)
청신명일배
한 잔의 茶를 마시면 精神이 맑아진다.

淡然忘二世榮一 (王紱)
담연망세영
마음은 淡淡해서 事物에 執着함이 없고 世上의 榮譽를 잊고 있다.

琴書且自娛 (兪泰樞)
금서차자오
잠시동안 琴이나 書畵를 스스로 즐긴다.

醉裏樂二天眞一
취리낙천진
술에 취해서 天直爛漫한 氣分을 즐긴다.

室閒茶味清　실 한 차 미 청

방은 고요하고 茶의 맛이 맑게 느껴진다. （周天度）

得意少人知　득 의 소 인 지

뜻대로 쫓아 滿足하는 것을 남들이 알아주기란 드문 일이다. （華嵒）

得意少二人知一　득 의 소 인 지

（華嵒）

興居惟自適　흥 거 유 자 적

자나 깨나, 무슨 일에나 束縛되지 아니하고 마음대로 쫓아 즐긴다. （盧摯）

樂意在泉石　낙 의 재 천 석

즐거움은 山川의 경치에 있다. （吳泰夾）

樂意在二泉石一　낙 의 재 천 석

（吳泰夾）

閒庭饒幽趣

閒庭饒二幽趣一 (祝 振)

한 정 요 유 취
閒靜한 뜰은 深奧한 雅趣가 豊富하다。

吾心在太古

吾心在二太古一

오 심 재 태 고
내 마음은 먼 太古의 自然스럽고도 質朴한 모양 그
대로이다。

吾心在太古

吾心在二太古一 (吳 寬)

오 심 재 태 고

掃石樂淸靜

端居樂二淸靜一

단 거 락 청 정
平生、맑고 고요함을 즐긴다。

怡然契玄理

怡然契二玄理一 (劉永之)

이 연 계 현 리
기쁘게 즐겨서 玄妙한 道理에 通함을 깨닫는다。

體暢心逾靜

茶話坐忘機

池養右軍鵝

池養右軍鵝

山林樂閒曠

體暢心逾靜 체창심유정　　(何　中)
四肢五体가 平安해서 마음이 한결 閑靜하게 된다.

茶話坐忘機 차화좌망기　　(除樹靑)
茶를 마시며 老莊에 대하여 談話를 하니 世俗의 일을 잊어버리게 된다.

池養二右軍鵝一 지양우군아　　(孟浩然)
못에 거위를 기르다. 王義之가 붓글씨를 쓰며 거위와 즐긴 故事를 따른 것. 右軍이란 王義之의 官職이다.

池養二右軍鵝一 지양우군아　　(孟浩然)

山林樂二閒曠一 산림낙한광
고요한 山林에서 和平스럽게 즐긴다.

神安氣亦平

神安氣亦平
신 안 기 역 평
精神이 平安하면 마음도 또한 平和롭다.

寄傲樂無窮 (趙子昂)

寄ㄴ傲樂無ㄴ窮
기 오 낙 무 궁
자기의 생각 나름대로의 말을 함부로 하여 즐거움
에 끝이 없다.

簡事養精神

簡ㄴ事 養二精神一
간 사 양 정 신
每事를 가볍게 여기며 걱정꺼리를 멀리해서 精神
을 기른다.

身閑夢亦安 (畢秋帆)

身閑 夢亦安
신 한 몽 역 안
몸이 靜閑함으로서 비로소 꿈도 安穩한 境地로 들
수 있다.

養壽宜忘慮 (彬遠)

養ㄴ壽宜ㄴ忘ㄴ慮
양 수 의 망 려
長壽를 바란다면 無心을 마땅히 있는 것이 上策
이다.

六字

稱萬壽資百福

治如海壽似山

春山茂春月朗

宣景福同介祉

稱﹁萬壽﹂資﹁百福﹂ (傅 玄)

청 만 수 자 백 복
長壽를 기뻐하고 많은 幸福을 얻는다。

德如﹁海﹂壽似﹁山﹂ (伸間詩)

덕 여 해 수 이 산
德은 바다와 같이 넓고、壽福은 山과 같이
높다。

春山茂春月明 (鮑 照)

춘 산 무 춘 월 명
봄 동산에는 草木이 茂盛해지고 봄의 月光
이 밝다。

宣﹁景福﹂同﹁介祉﹂ (王起元)

선 경 복 동 개 지
큰 福을 펴서 넓히고、큰 幸福을 함께 받다。

草木榮天下春

艸木榮天下春

雨以賜順乃祥

藉芳艸鑑清流

壽萬年祚百世

草木榮天下春
초 목 영 천 하 춘
때는 바야흐로 봄이어서 草木이 茂盛해 가고 있다.

艸木榮天下春
초 목 영 천 하 춘

雨以賜順乃祥 (張 潮)
우 이 양 순 내 상
비가 내려서 만물을 적셔주고, 햇볕이 쪼여서 萬物을 말리어 주는데, 그것이 順當하게 이루어지면 祥瑞(吉兆)롭다.

藉芳草鑑清流 (孫 綽)
자 방 초 감 청 류
꽃다운 풀밭에 앉아서、맑은 흐름에 자태를 비친다.

壽萬年祚百世 (趙元逢)
수 만 년 조 백 세
壽命은 萬年이나 되도록 길고、幸福은 百代에까지 이어 내린다.

林間鶴帶雲還

滿堂佳氣陽春

一統太平世界

林間鶴帶雲還 (倪瓚)
임간학대운환
숲속의 학은 大空에서부터 날아 돌아온다.

滿堂佳氣陽春 (林佶)
만당가기양춘
萬當한 瑞氣는 바로 때가 봄을 나타낸다.

一統太平世界
일통대평세계
온 世界中 平和로운 世上.

一統太平世界
일통대평세계
一統太平世界

百卉華而敷芬
백훼화이부분
많은 草木이 꽃을 피우고 香氣를 발한다.

升山陵處臺榭

日長庭院清虛

日長庭院清虛

詠高梧賦脩竹

對青山依綠水

升二山一 陵處二臺 榭一 （月 令）
승 산 능 처 대 사
山이나 언덕에 올라서 다시 高樓에 居處한다.

日長庭院清虛 （本 虛）
일 장 정 원 청 허
여름해는 길고、庭院은 깨끗해서 爽快하다.

日長庭院清虛 （本 虛）
일 장 정 원 청 허

詠二高梧一賦二脩竹一 （王倫孺）
영 고 오 부 수 죽
큰 梧桐나무 밑에서 詩를 읊거나、竹林에서 詩를 읊으면서 더위를 잇는다.

對二青山一依二綠水一 （沈石田）
대 청 산 의 록 수
푸른 산을 보거나、맑은 물가에서 놀기도 한다.

仰觀山俯聽泉　微風閒坐古松　微風閒坐古松　茶甌日泛雲腴　臨野水看浮雲

임 야 수 간 부 운
臨二野 水二看二浮雲一
（王敬美）
개천의 물에 비친 뜬 구름을 무심히 내려다 본다.

차 구 일 범 운 유
茶甌日泛二雲腴一
날마다 急順으로 끓여 마시는 茶는 雲腴라고 하는 高級茶이다.

미 풍 한 좌 고 송
微風閒坐古松 （李 中）
소슬바람이 살랑거리는 老松의 그늘에 조용히 앉아 있다.

미 풍 한 좌 고 송
微風閒坐古松 （李 中）

상 관 산 부 청 천
仰觀山俯聽泉 （白樂天）
먼 山을 바라보고, 발 밑을 흘러가는 맑은 샘물소리에 귀를 기울인다.

紅荷一點清風

冷露滴而朝凝

微霜慘而夕結

蘭染煙菊承露

吹玉簫弄明月

홍 하 일 점 청 풍
紅荷一點清風　(宋伯仁)
한 송이 蓮꽃이 피어서 맑은 바람에 흔들
리고 있다.

냉 로 적 이 조 의
冷露滴而朝凝　(貢林)
차가운 이슬이 방울져 떨어져서、밤사이
얼어 서리가 되었다.

미 상 참 이 석 결
微霜慘而夕結
僅小한 서리가 벌써부터 해질 무렵이면 얼어
붙는다。

단 염 연 국 승 로
蘭染ㄴ煙菊承ㄴ露　(太宗)
蘭草는 그윽하게 향기를 풍기고、菊花에는
이슬이 맺혀 있다。

취 옥 소 롱 명 월
吹二玉簫ㄴ弄三明月一　(陳洵)
玉퉁소를 불면서 明月을 즐긴다。

秋氣味高聲調

月落烏啼夜寒

明月照白雲籠

夜靜寒生書榻

夜靜寒生書榻

추 기 화 상 성 조
秋氣和商聲調 （唐 書）
秋氣와 商나라의 音律이 잘 調和된다.

월 락 오 제 야 한
月落烏啼夜寒 （陳 晉）
달은 지고 까마귀는 울며 둥지를 찾아 가는 데 밤은 차겁다.

명 월 조 백 운 롱
明月照白雲籠 （寒 山）
밝은 달이 皎皎히 빛이고 걸에서는 흰 구름이 피어 오르고 있다.

야 정 한 생 서 탑
夜靜寒生書榻 （屠 隆）
고요한 밤, 寒氣가 書齊에까지 스며 들어 온다. 榻은 긴 의자.

야 정 한 생 서 탑
夜靜寒生書榻 （屠 隆）

對雪寒窩酌酒

敲冰暖閣烹茶

雪篷落月半窓

雪篷落月半窓

夜靜寒巖虎嘯

대 설 한 와 작 주
對ㆍ雪寒窩酌ㄴ酒 (李邕)
寒氣 만연한 別莊에서 눈을 바라보며 술을 마신다.

퇴 빙 난 각 팽 차
敲氷暖閣烹ㄴ茶
추운 겨울에 얼음을 깨어서 물을 떠내어, 따뜻한 방에서 차를 끓인다.

설 봉 낙 월 반 창
雪篷落月半窓
눈 내린 밤 蓬窓에는 지는 쪽각 달이 비추고 있다.

설 봉 낙 월 반 창
雪篷落月半窓 (凌樹屏)

야 정 한 암 호 소
夜靜寒巖虎嘯 (張丹祖)
춥고 고요한 겨울밤, 큰 바위에 올라 白虎가 울부짖고 있다.

公正治化之本

直言盛禮言恭

政善則嘉瑞臻

靜不偏動靡違

公正治化之本

公　정　치　하　지　본
公正治化之本 (應厚)
公明正大함은 天下를 다스리는 根本이다.

公　정　치　하　지　본
公正治化之本 (應厚)

직　언　성　례　언　공
直言盛禮言恭 (易経)
直言은 盛行하되、禮言은 恭敬스러워야 한다.

정　선　즉　가　서　진
政善則嘉瑞臻 (王充)
政事가 바르게 이루어지면 吉兆가 나타난다.

거　불　편　동　이　위
靜不偏動靡違
言行은 모나지 아니하면 잘못이 있을 수 없다.

中則正滿則覆

正其心養其性

正其心養其性

德感人風動物

清如水平如衡

중 즉 정 만 즉 복
中則正滿則覆 (沈石田)
中庸을 지키면 바르고、滿足을 구하면 엎어진다.

정 기 심 양 기 성
正二其心一養二其性一 (程伊川)
마음을 바르게 하고、그 本性을 善으로 修養한다.

정 기 심 양 기 성
正二其心二養二其性一 (程伊川)

덕 감 인 풍 동 물
德感人風動物 (張泰階)
바람이 사물을 흔듦과 같이 德은 사람을 感化시킨다.

청 여 수 평 여 형
清如水平如衡 (葉康)
清廉潔白함은 물과 같고、公平함은 저울과 같아야 한다.

愛山泉樂閒曠 （張　橫）

人忠信家詩書 （袁隨園）

宥中海静義泉 （王　錫）

唑咻緋用録心 （蕭子良）

吟詠聊用述心 （蕭子良）

愛二山　泉　樂二閒　曠一 （張　橫）
山川을 사랑하고、고요히 修長함을 즐긴다。

人　忠信　家　詩書 （袁隨園）
사람으로서 忠實과 信義、집에서는 詩經과 書經이 있었으며 한다。

閒中酒靜裏泉 （王　錫）
한가한 시간의 한잔 술, 고요한 곳의 샘은 어느것이나 最上의 즐거움이다。

吟詠聊用述心 （蕭子良）
詩歌를 짓거나、읊거나 해서 心中을 조금이나 마 떨어 놓는다。

吟詠聊用述心 （蕭子良）

性 靜 者 多 壽 考

性靜者多²壽考¹ （鮑 照）
성 정 자 다 수 교
性格이 조용한 사람은 長壽하는 者가 많다。

調 素 吾 冤 金 經

調²素琴¹閱²金 經¹ （劉禹錫）
조 소 금 열 금 경
假節없는 거문고를 타고、金字經을 읽는다。

春 風 秋 月 恒 好

春風秋月恒好 （陸 瑾）
춘 풍 추 월 항 호
봄 바람과 가을 달은 언제든지 마음을 즐겁게 해준다。

朝 揮 灑 夜 校 讐

朝揮灑夜校讐 （盧 態）
조 혼 세 야 교 수
아침 나절에는 書畫를 하고、夜間에는 書物의 校正을 본다。

樂 其 生 保 其 壽

樂²其生保²其壽¹ （忠 孝）
낙 기 생 보 기 수
인생을 즐겁게 살아서 長壽를 保全한다。

七字

金紫雍容富貴春

金紫雍容富貴春 (韓 偓)

금자용용부귀춘

金印과 紫綬、즉 높은 벼슬에 올라 富貴로운 봄을 맞이한다。

相逢但祝新正壽

相逢但祝新正壽 (盧元昌)

상봉단축신정수

사람들을 찾아보고 오로지 新年의 祝賀를 서로 주고 받는다。

相逢但祝新正壽

상봉단축신정수

相逢但祝新正壽 (盧元昌)

露滴壽杯春酒香

노적수배춘주향

露滴壽杯 春酒香

祥瑞로운 이슬이 祝杯에 가득히 담겨진 新春에 마시는 술은 그윽하다.

萬國陽和洲氣中

萬國陽和淑氣中 (張 鎰)

天下의 모든 나라가 봄을 맞이하여 和樂하게 되고 陽春佳節을 謳歌하고 있다.

喜鵲梅密第一風

春到梅邊第一風 (金 涓)

봄이 맨먼저 찾는 것은 梅花 꽃으로서、 언뜻 春風이 꽃봉우리를 터뜨리게 하였다.

皇風蒸煦壽域春

皇風蒸煦壽域春 (唐伯虎)

임금의 恩德이 백성들에게 고루 베풀어지고 長命의 境域으로 접어드는 봄이 되었다.

九九

五粒松間白鶴眠

오립·송간백학민
五粒松間白鶴眠(丘瓊山) 五葉松이 있는 곳에 白鶴은 잠들고 있다.

麗日初明瑞氣開

려일초명서기개
麗日初明瑞氣開(楊允孚) 和暢한 날씨가 밝고 祥瑞로운 氣運이 감돌다.

蓬萊宮中日如年

蓬봉 萊래 宮궁 中중 日일 如∟여 年년

神仙이 사는 蓬萊官에는 春色이 가득차고 一日이 一年처럼 길게 느껴진다.

蓬萊宮中日如年

蓬봉 萊래 宮궁 中중 日일 如∟여 年년

稱觴花滿一家春

稱∟칭 觴상 花화 滿만 一일 家가 春춘 (袁随園)

술잔을 들어 올리고, 꽃은 피고, 온 집안이 모두 봄을 즐긴다.

柳暗鶯啼春正妍

柳暗鶯啼春正妍
유암앵제춘정연
(呂居仁)

버드나무는 길게 무성하고 꾀꼬리가 우는데、때는 한층 더 아름다운 봄의 시절이다.

滿堂和氣生嘉祥

滿堂和氣生嘉祥
만당화기생가상
(黨懷英)

온 집안이 和樂하니 祥瑞로운 氣運이 가득히 감돈다.

紫芝瑤草領春風

松聲花氣入和風

壽坐蓬萊不老僊

紫芝瑤草領二春風一(李白華)　紫芝蘭과 아름다운 풀이 봄 바람에 나부끼고 있다。

松聲花氣入二和風一　소나무를 흔드는 바람소리나 그윽한 꽃내음은 어느것이나 和暢한 봄 바람으로 바뀌었다。

壽至二蓬萊二不老僊　長壽는 蓬萊官에 사는 不老長生하는 神仙과 같은 것이다。長壽는 頌祝하는 말이다(「僊」은「僊」의 誤字이다)

澗水松風伴獨吟

澗간 水수 松송 風풍 伴반 獨독 吟음 二(許 恕) 이 골짜기를 흐르는 계천의 물에 소나무를 흔든 바람이 이 홀로 詩吟을 帶同한다.

澗간 水수 松송 風풍 伴반 獨독 吟음 二(許 恕)

茶鼎松風午梦圓

茶鼎松風午夢回(范石湖)
차정송풍오몽회

茶가 끓는 소리와 소나무에 부는 바람 소리로 낮잠에서 깨어났다.

洗_세竹澆花興有餘(顧況)
세죽요화흥유여

洗竹澆花興有餘

대나무 가지를 치고 꽃에 물을 주는 것은 말할 수 없는 興趣를 느끼게 한다.

滿架薔薇一院香(高駢)
만가장미일원향

滿架薔薇一院香

시렁 가득히 장미가 꽃펴서 온 방안에 그윽한 향기가 가득찼다.

綠陰自喜夏堂凉

綠_록陰_음自_자喜_희夏_하堂_당凉_량（文徵明）

푸른 나무 그늘이 짙고, 내 사랑방은 여름인데도 서늘 하여서 기쁨이 넘친다.

風靜書窓月滿樓

風_풍靜_정書_서窓_창月_월滿_만ㄴ樓_루（袁 擧）

조용하게 바람이 불고 二층 서재의 창에는 달빛이 가득찼다.

水色山光引興長

水色山光引ㄴ興長（陳 雷）
수색산광인흥장

山色과 山光이 더불어 興趣를 더해준다.

水色山光引ㄴ興長（陳 雷）
수색산광인흥장

茶煙一榻擁ㄴ書眠

茶煙一榻擁書眠
차연일탑옹서민

茶를 끓이는 김 속에서 긴 椅子에 앉아 책을 뒤적이었다가 낮잠을 잔다.

野草幽等各自香

野草幽花各自香(吳景奎)
야초유화각자향
이름 모르는 들풀이나 꽃에도 나름대로의 향기가 있다.

淸簟疎簾對棋局

淸簟疎簾對棋局二(陸放翁)
청단소렴대기국
서늘한 대나무 발을 드리운 그 방에서 바둑을 둔다.

一痕新月在梧桐

一〇八

一痕新月在二梧桐 二(陳滄洲)
일 혼 신 월 재 요 동

초생달의 한 조각 그늘이 碧梧桐의 사이에 걸쳐서 보인다.

月中桂長露華鮮

月中桂長露華鮮
월 중 계 장 도 화 선

달속에 있다고 하는 계수나무에 꽃은 피고、 은 구슬、은 玲瓏하다.

月中桂長露華鮮
월 중 계 장 도 화 선

月中桂長露華鮮
월 중 계 장 도 화 선

中秋月鏡五雲開

中秋月鏡五雲開 (黃省會)
중추월경오운개

仲秋明月이 中天에 거울을 걸어 놓은듯 오색의 구름과 더불어 솟아 올랐다.

黃鶴一聲天地秋

黃鶴一聲天地秋 (汪珍)
황학일성천지추

黃鶴의 一聲으로 온 누리에 가을이 성큼 닥아 섰음을 알려준다. (黃은 白이다)

白崔歸来兼月凉

白鶴歸來海月涼(曉賢)

白鶴이 돌아와서 海天의 月色은 서늘해서、가을이 성큼 닥아선 것을 알 수 있겠다.

蘭在幽林亦自香

蘭在幽林亦自香(劉禹錫)

고요한 山林에 피는 蘭草도 알아주는 사람이 없는 채로 스스로 香氣를 풍긴다.

蘭在幽林亦自香

蘭在幽林亦自香(劉禹錫)

黃菊風前一酒巵

黃菊風前一酒巵
황국풍전일주호
(張舜民)

黃菊花가 피고 바람이 그윽한 香氣를 실어오는 곳에서 술을 마시며 즐긴다.

楓葉蘆花秋興長

楓葉蘆花秋興長
풍엽로화추흥장
(蘇東坡)

丹楓에 白蘆、가을의 風情이 깊어가는 모습。

貞松隆冬以擢秀

放船閒看雪山晴

天行已過来萬福

貞松隆冬 以擢秀（蘇彦）
정송릉동 이탁수

常綠의 소나무는 한 겨울에도 獨也靑靑한다.

放船閒看雪山晴
방선한간설산청

배를 띄우고 맑게 개인 雪山을 마음 閑暇롭게 바라본다.

天行已過來萬福（范石湖）
천행이과내만복

하늘의 運行이 이미 經過하여서 많은 幸福이 찾아 왔다.

月滿瓊田萬鶴飛

長夜如年筆硯橫

月滿瓊田萬鶴飛 (楊戴)
월만경전만학비

달은 눈쌓인 논 밭을 비추는데 많은 鶴이 무리지어 날은다.

月滿瓊田萬鶴飛

天行已過來二萬福 一(范石湖)一
천행이과내만복

長夜如年筆硯橫（李調元）
장야여년필연횡

겨울 밤은 一年처럼 길게 생각 되어서 곁에 붓과 벼루를 놓아두었다.

長夜如ㄴ年筆硯橫

長夜如ㄴ年筆硯橫
장야여년필연횡

萬壑風聲草木寒（黃庚）
만학풍성초목한

바람은 골짜기에서 골짜기로 거칠게 불어 닥치고, 草木은 寒冷하게 나부낀다.

萬里寒光生積雪

萬里·寒光生三積雪一(祖詠)

만리·한광생적설

멀리까지 보이는 積雪 때문에 겨울 빛이 이쪽을 비춘다.

銀屋瑤臺分外明

銀屋瑤臺分外明(楊誠齋)

은옥요대분외명

銀으로 만든 家屋에 구슬로 裝飾한 아름다운 官殿인 雪景은 意外로 밝은 법이다. 큰 눈이 온뒤의 眺望을 말하는 文句이다.

君子以成德爲行

君子以成德爲行 (易経)

군자이성덕위행

벼슬이 높은 사람은 修養으로서 德을 이루는 것을 自己의 行實로 삼는다.

君子以成德爲行(易経)

군자이성덕위행

與人交外淡中堅

與人交外淡中堅

여인교외담중견

사람과 交際할 때는 外面은 淡白하여야 하고 心中은 堅固하여야 한다.

守命共時出謂信

守ㄴ命共ㄴ時之謂ㄴ信 (左傳)
수명공시지위신

信義라는 것은 使命을 지켜서 隊行할 때에 이루어·지는 것을 말한다.

陰德自然宜有慶

陰德自然宜ㄴ有ㄴ慶 (白樂天)
음덕자연의유경

남몰래 德行을 한다면 自然히 좋은 일이 있게 된다.

德日新萬邦惟懷

德日新萬邦惟懷（書經）

德을 나날이 새롭게 쌓으므로서 많은 나날들이 掃服해 온다.

德日新萬邦惟懷（書経）

貫日精誠震天下

貫レ日 精誠震二天下一

해를 꿰뚫을 만큼의 精誠이 있다면 天下를 움직일 수가 있다.

清明仁恕多方略

清明仁恕 多二方 略一（戴叔倫）

清潔、明正、仁慈、寬恕함으로서 비로소 多樣한 계획을 세울 수가 있다.

飽德醉義樂有飽

飽ㄴ德 醉ㄴ義 樂 有ㄴ飽

充分한 德을 베풀고 義를 세운다면 즐거움에 남음이 있다.

景幽佳兮足静賞

景幽佳兮足二靜賞一(吳 鎭)

景觀이 幽靜해서 좋다. 俗世를 떠난 眺望은 족히 칭찬할 만하다.

詩箋茗盌供二淸味一(薛 芝)

時를 쓰는 箋紙에다 茶를 부어서 마실 잔, 이는 더불어 風流를 즐기는 道具이다.

詩箋茗盌供淸味

寒松肌骨鶴心情

寒松肌骨鶴心情(李 中)

겨울 소나무와 같은 節操와 仙鶴과 같은 맑은 마음.

讀書乃起足神仙

讀書得ㄴ趣是神仙(陳藻)

독서득취시신전

讀書를 해서 그 雅趣를 헤아릴 수 있다면 바로 神仙이다.

香浮古鼎閒臨帖

香浮二古鼎一閒臨ㄴ帖(潘奕儔)

향부고정한임첩

오랜 솥에 향을 띄우고 마음 한가롭게 法帖을 베껴 쓴다.

無事怡燮去靜朦

無事怡然知靜勝

무사이연지정승

無事怡然知二靜勝一（貫休）

無事를 喜樂하여 靜居가 뛰어남을 알다.

長作閑人樂太平

長作閑人樂太平

장작한인락태평

長作二閑人樂二太平一

오래도록 世上에 無用한 사람이 되어서 太平을 즐긴다.

無邊樂事懸吟筆

無邊樂事歸吟筆

무변락사귀음필

無邊樂事歸二吟筆一（陳鴻寶）

無限이 즐거운 것은 結局은 時와 書이다.

一爐香火四圍書

一爐香火四圍書
香爐에 香을 피우고 周圍에 書冊을 두고서 閑雅한 生活을 즐긴다.

書卷茶爐百慮融

書卷茶爐百慮融
書冊과 茶爐가 있으므로써 많은 번거로운 생각을 가시게 한다.

浮生遽意即為樂

浮生適意卽爲樂（司馬光）
부생적의즉위락
덧 없는 人生으로서는 마음 내키는대로 사는 것을 즐거움으로 여긴다.

浮生適意卽爲樂

浮生適意卽爲樂（司馬光）
부생적의즉위락

石鼎烹茶泉味甘

石鼎烹茶泉味甘（劉過）
석정팽차천미감
돌 솥에서 茶를 끓이니 맑은 맛이 감돈다.

筆花開處墨花濃

筆花開處墨花濃 (戚朝桂)

필화·개처묵화농

時花가 피는 곳에 墨花가 짙게 꽃내음을 풍긴다는 뜻.

天然景物足清娛

天然景物足二清娛一(楊公遠)

천연경물족청오

天然自然의 景致는 清雅한 즐거움을 滿喫하게 하는 데 足하다.

憲近花陰臨筆硯香

窓近二花陰一筆硯香 (黃庚)

창근화음필연향

書窓 가까이에 꽃이 机上의 붓과 벼루에서 까지도 꽃의 향기가 감도는 듯하다.

靜玩古今聊自娛

靜玩二古今一聊自娛 (趙潛)

정완고금료자오

安靜된 마음으로 古今의 詩書를 펼쳐서 애오라지 스스로 즐긴다.

世間安樂爲二淸福一 (周南峰)

세간안락위청복

온 누리가 安樂하게 되는 것이 淸白한 幸福이다.

人在讀書深處樂

人在²讀書深處¹樂 （王思仁）

사람은 讀書를 하므로서 그 深奧한 것을 즐길 수 있게 된다.

八字

壽與山齊福隨春至

수 여 산 제 복 수 춘 지
壽與∟山齊。福隨∟春至 （鍾伯敬）

壽命은 山과 같이 언제까지나 이어지고 幸福도 봄과 같이 찾아온다.

墨蘭 石坡 李昰應

一二九

瑞日祥雲霽月光風

서 일 상 운 제 월 광 풍
瑞日祥雲霽月光風
(張南軒)

祥瑞로운날、 상서로운 구름、 비 개인 뒤의 달빛 春光이 和暢한 때에 불어 오는 훈훈한 바람。

花氣隨酒鶯歌咏人

화 기 수 앵 가 화 인
花氣隨ㄴ酒。鶯歌和ㄴ人
(曹有光)

술잔을 거듭할 수록 꽃의 香氣는 짙어지고、 앵무 새도 사람과 더불어 노래하기 시작한다。

福與仁合德因素

福與ㄴ仁合德 因ㄴ孝明
복 여 인 합 덕 인 호 명

福與仁合德因孝明

福與ㄴ仁合。德因ㄴ孝明
복 여 인 합 덕 인 호 명

幸福이란 仁을 힘써서 얻어지는 것이며 人德은
孝行하여서 얻어지는 것이다.

斗柄東回梅嵩南枚

斗柄東同梅花南放
두 병 동 회 매 화 남 방

北斗七星이 東녘 하늘로 사라지면 봄이 와서 매
화도 핀다.

悅其志意養其壽命

悅其志意養其壽命
열기지의양기수명
(淮南子)

사람의 뜻을 칭찬하고 그 長壽를 더해 간다。

長生安樂富貴尊榮
장생안락부귀존영
(鬼谷子)

安穩太平하게 長壽하여 富貴榮華를 더해간다。

長生安樂富貴尊榮

悅其志意、養其壽命(淮南子)

花明灑月。鳥啼芳園(蕭·統)

꽃은 달빛을 머금어 아름답고、새도 花園에서 울고 있다.

花明龍月鳥啼芳園

竹松挺秀。蘭桂呈芳

松竹은 뭇 花草나 樹木보다 뛰어나게 높이 솟고 蘭草나 桂樹는 꽃다운 향기를 풍기고 있다.

竹茉挺秀蘭桂呈芳

荷香泛露松影和風

荷香
泛ㄴ露
松
影和ㄴ風 (司空圖)

하 향 읍 로 송 영 화 풍

연꽃은 이슬에 젖고, 소나무는 서서늘한 소리가 들려온다. 서늘한 소리가 바람에 흔들리면

煙棲林對露下梧桐

煙
棲ㄴ林
樹ᄋ露
下ㄴ梧
桐一 (孟浩然)

연 서 림 수 로 하 오 동

노을이 숲에 가득히 피어 오르고, 이슬은 벽오동 잎에 맺혀 있다.

一三四

風竹相呑草木自馨 (米元章)
풍죽상탄초목자형

바람이 불어 대나무가 겹쳐지고、草木의 香氣가 풍겨온다.

風竹相呑草木自馨

風竹相呑草木自馨 (米元章)
풍죽상탄초목자형

品藻山水平章風月

品藻山水平章風月 (白玉蟾)
품조산수평장풍월

山水(산수)나 風月(뜬월)을 品評하고、風流를 즐긴다.

秋^추菊^국落^낙英^영。輔^보┗體^체延^연┗壽^수 (文 帝)

秋菊의 落英은 몸을 튼튼히 해서서
落英이란 떨어진 菊花의 잎사귀。
長壽케 한다。

明^명月^월時^시至^지。淸^청風^풍自^자來^래 (司馬溫公)

밝은 달이 떠오르고、 시원한 바람이 어디선가 불
어온다。

明月時至淸風自來 (司馬溫公)
명월시지청풍자래

貞松擢秀金菊凌霜 (張協)
정송탁수금국능상

貞杰擢秀金菊凌霜

祥風協順降祉自天
상풍협순강지자천

祥風協順降祉自天

常綠의 소나무는 더욱 더 빼어나고、黃菊은 서리를 이기고 피어 있다。

祥瑞로운 바람이 산들거리고 幸福은 하늘로부터 내려온다。기후가 온화함을 示唆 하는 말。

雪開瓊樹氷作瑤池

설 개 경 수 빙 작 요 지
雪開二瓊樹。氷作二瑤池一（劉 蕃）

눈은 나무가지에 흰 구슬 같은 꽃을 피게 하고, 얼음을 땅에서 얼어서 구슬과 같은 못을 만든다. 瓊瑤는 다같이 아름다운 구슬.

寒生酒思雪引詩情

한 생 주 사 설 인 시 정
寒生二酒思。雪引二詩情一

날씨가 추워오메 술을 가까이 하고 싶고, 눈은 詩情을 일게 한다.

一三八

寒生酒思雪引詩情
한생주사설인시정

竹風醒醉窓月伴吟 (李 中)
죽풍성취창월반음

寒暑罔懈晝夜不息 (姜 確)
한서망해주야불식

대나무 숲을 스쳐지나가는 바람은 醉氣를 가지게 하고 창을 넘어 비추어 들어온 달빛은 詩를 읊는 벗이 된다.

추울 때나 더울 때나 年中 게으름이 없이、밤과 낮을 가리지 아니하고 열심히 공부한다.

寒暑罔懈晝夜不息

正道直行竭忠盡智

정도직행갈충진지

正ㄴ道直ㄴ行竭ㄴ忠盡ㄴ智 (司馬遷)

人道를 바르게 하려면 행실을 정직하게 하고、忠誠을 다하면 슬기를 다하지 않으면 안된다.

巧言雖美用之必滅

교언수미용지필멸

巧言雖ㄴ美用ㄴ之必滅 (易經)

功言은 듣기에는 좋을지라도、이것을 採用하면 반드시 失敗하고 만다. 功言이란 비단같은 말이 라는 뜻.

巧言雖美用之必滅

巧言雖∨美用。之∨必滅 (易經)
교언수미용지필멸

淸虛靜泰少∨私寡∨欲 (嵇康)
청허정태소사과욕

清虛靜泰少私寡欲

履邪念正居安思危 (武帝)
이사념정거안사위

履邪念正居安恩危

마음을 淸虛하게 몸을 靜間하게 하여 私意私欲을 적게하지 않으면 안 된다.

不正에 際會하여서는 正道를 생각하고、 平安할 때는 뒷날의 危難을 생각하여 對備한다.

一四一

刻身立行勤已取足

刻ㄴ身立ㄴ行勤ㄴ已取ㄴ足
각신입행근기취지
（韓非子）

心身을 괴롭혀 바르게 행하고、게으름 없이 힘써 不足함이 없도록 한다。

作德日休為善最樂

作ㄴ德日休爲ㄴ善最樂
작덕일휴위선최락
（黃山谷）

德行을 쌓아서 날로 기뻐하고 善行을 하는 것이 가장 즐거운 일이다。

洙圭おい精通於物

誠在於心。精通於物
성재어심 정통어물

誠은 心中에 있고、精進한다면 事理에 通하고 誠心誠意를 다하여 實行한다。

厲志守常讀書砥行

勵志守常。讀書砥行(骨儀)
려지수상 독서지행

心志를 激勵하여 當道를 지키고 讀書하여 修業한다。

心如金石志似松筠

心如金石。志似松筠(關羽)
심여금석 지사송균

心志는 金石처럼 堅固하게 하고 志操는 松竹을 닮아서 꺾이지 않는다。

鳥多閒暇。花隨四時。(庾信)

조 다 한 가 화 수 사 지
鳥 多 閒 暇 花 隨 四 時

새는 門暇롭게 지저귀고、꽃은 사철동안 철따라 된다。

秉筆思生。臨池志逸。(趙子昂)

병 필 사 생 임 지 지 일
秉 筆 思 生 臨 池 志 逸

붓을 잡으면 思想이 우러나오고、못을 바라보면 目的을 志向하는 意欲이 높아진다。

弄琴明月酌酒和風

롱 금 명 월 작 주 화 풍

弄二琴 明 月一。酌二酒 和 風一 (謝靈運)

明月을 보며 비파를 타고、소슬바람을 벗하여 술을 마신다。

弄琴明月酌酒和風

롱 금 명 월 작 수 화 풍

弄二琴 明 月。酌二酒 和 風一 (謝靈運)

良長美景賞心樂事

양 신 미 경 상 심 락 사

良辰美景賞心樂事 (王勃)

좋은때와、좋은 景致와 賞讚하는 마음과 즐거

泉石依情煙霞入抱

泉

泉(천)石(석)依(의)情(정)煙(연)霞(하)入(입)抱(포)

（孔稚）

泉石은 마음을 즐겁게 하고 煙霞는 마음에 스며들어 온다.

心無機事案有好書

心(심)無(무)機(기)事(사)案(안)有(유)好(호)書(서)

心無機事、案有好書（劍掃）

마음에는 世의 번거로움이 없고、책상 위에는 좋은 책이 있다.

閒居養志讀書自娛

閒居養志詩書自娛

閒居養_レ志_。詩書自娛 (梁 竦)

한 거 양 지 시 서 자 오

閒靜한 住俗에서 志氣를 培養하고、詩書를 읽고
스스로 즐긴다。

間居養志詩書自娛

閒居養_レ志_。詩書自娛 (梁 竦)

한 거 양 지 시 거 사 오

綠无閒息洗心養神

除_レ念 調_レ息_。洗_レ心 養_レ神 (馬文燦)

제 념 조 식 세 심 양 심

思念을 버리고 숨을 가다듬고、마음잡 맑게 하
여 精神을 培養한다。

枕經籍書哦窓咏月

枕ㄴ經 籍ㄴ書ᅠ哦ㄴ松 咏ㄴ月
침 경 척 서 아 송 영 월

(木公恕)

聖人의 詩書를 가까이 하고、松月에 對하여 詩를 읊는다。

瑞雲生寶鼎榮光上露臺

瑞 서
雲 운
生 생
寶 보
鼎 정
榮 영
光 광
上 상
露 로
臺 대
(蘭 愁)

祥瑞로운 구름은 寶鼎에서 피어 오르고 榮光은 露台로부터 피어 오른다. 鼎은 세발이고 양쪽에 귀가 달린 솥. 露台는 지붕이 없는 마루.

瑞雲生寶鼎榮光上露

瑞 서
雲 운
生 생
寶 보
鼎 정
榮 영
光 광
上 상
露 로
臺 대
(蘭 愁)

雲生三秀草風動萬年

好鳥聲如契寒梅香可憐

好鳥聲如ㄴ契。寒梅香可ㄴ憐
호 조 성 여 계 한 애 향 가 연 （呂 發）

새가 우는 소리에는 愁心이 어려있는 것 같고、早春에 핀 寒梅의 香氣는 可憐하기만 한다。 契는 愁心 걱정。

芳春開令序韻苑暢龢

風

芳春開二令序一韶苑暢二和風一（唐樂章）
방 춘 개 령 서 소 원 창 화 풍

祥瑞로운 봄철을 열고、봄의 苑內에는 和暢한 바람이 불고 있다。

枝

雲生三秀草。風動萬年枝（陳　齋）
운 생 삼 수 초 풍 동 만 년 지

구름은 세번 꽃이 피어 오르는 靈草에서 피어 오르고 바람은 萬年의 樹齡을 뽐내는 巨樹의 가지를 흔든다.

煖日黃金柳光風白玉

暖日黃金柳光風白玉梅
난 일 황 금 유 광 풍 백 옥 매

橪

暖日黃金柳光風白玉梅
난 일 황 금 유 광 풍 백 옥 매

날씨가 따뜻해지고 버드나무는 黃金色의 싹을 터뜨렸다。비개인 뒤의 바람은 氣分이 爽快하고、白玉같은 梅花를 피어나게 하였다。

暖日黃金柳光風白玉

梅

暖日黃金柳光風白玉梅
난 일 황 금 유 광 풍 백 옥 매

詩題窓外竹茶煮石根

泉

詩題窓外竹。茶煮石根泉 (劉廷美)

시제창외죽　차팽석근천

詩를 쓸 때에는 窓밖의 대나무를 詩題로 삼고、茶를 끓일 때에는 바위틈의 淸水를 떠서 使用한다。

集鳳桐花散騰龜蓮葉

開

集鳳桐花散。騰龜蓮葉開 (薛道衡)

집봉동화산등귀연엽개

鳳凰새가 모여들어 梧桐의 꽃은 지고、거북이가 蓮꽃의 잎사귀에 올라타서 그 잎은 벌어지는 것이다。

竹源商夏房淨㕛涼

時

竹深留客處 荷淨納涼時 (杜甫)

客은 숲속 깊은 곳까지 가서 걸음을 멈추고, 蓮 꽃이 피어 있는 곳에 가서 納凉을 한다.

書就二松根一讀 琴來二石上一彈

書就二松根一讀 琴來二石上一彈

書就松根讀琴來石上

書就二松根一讀 琴來二石上一彈

書冊은 소나무의 그루터기에서 걸터앉아 읽고 비파는 돌위에 앉아 탄다.

그림과 같이

日永一堂靜艸生三逕

日永一堂靜艸生三逕

일 영 일 당 정 초 생 삼 경 심
日永一堂靜。艸生三逕深(司馬溫公)

여름해는 길고 집안에는 靜寂이 감돌고 있고, 庭園에는 小路를 뒤덮을 만큼 풀이 무성하다. 三逕은 庭園안의 세갈래 小路.

日永一堂靜艸生三逕

일 영 일 당 정 초 생 삼 경 심
日永一堂靜。艸生三逕深(司馬溫公)

曝書移畫几敲筆響琴

林

曝ㄴ書 移二畫 几。敲ㄴ筆 響二琴 牀一 (吳梅村)

폭서이화궤고필향금상

書物을 햇볕에 쪼이면서、그림 模樣이 있는 床에 소리를 내게한다。 붓의 먼지를 털어서는 琴

書

鶯促花前句。鶯窺池上書 (張 住)

앵촉화전구 앵규지상서

꾀꼬리는 울어서 꽃놀이 잔치판의 詩句를 재촉하고 거위에 못위에 글씨를 쓰듯이 하고 있다。 王義之가 거위를 사랑하는 것을 비유하여 말한 것。

鶯促花前句鶹窺池上

望秋收暑佳居筆牀

來

蛩聲收ㄴ暑去。鴈語帶ㄴ秋來 (董 煥)

공성수서거 안화대추래

귀뚜라미의 울음소리로 여름의 더위는 가고 기러기의 우는 소리가 서늘한 가을을 몰고왔다。

佳月明作哲好風聖之清

佳_가月_월明_명作_작哲_철好_호風_풍聖_성之_지清_청

佳_가月_월明_명作_작哲_철好_호風_풍聖_성之_지清_청

(唐子西)・月明은 哲人으로 清風은 聖人으로 비유된다.

佳月明作哲好風聖之

清 佳月明作哲好風聖之清 (唐子西)

佳月明作哲好風聖之清

大
鴉翻千點墨
鴈草數行書

아 번 천 점 묵
안 초 수 행 서

물오리는 点点히 하늘에 먹칠을 한 것처럼 날으고 기러기의 행렬은 몇줄 草書처럼 하늘을 날아간다.

白露色下圓秋風枝上

鮮
白露月下圓秋風枝上鮮 (武帝)

백 로 월 하 원 추 풍 지 상 선

맑은 이슬은 달빛아래 흰 구슬을 이루고 있는 것이 가을 바람이 나무 가지를 흔드는 모양에 뚜렷이 보인다.

白露月下圓烁風枝上

鮮
白露月下圓秋風枝上鮮 (武帝)

백 로 월 하 원 추 풍 지 상 선

紫菊宜新壽 茱萸避舊邪

紫菊宜新壽。茱萸避舊邪 （趙彦昭）

자국이신수 수유피구사

검붉은 菊花는 新壽를 祝賀하는데 알맞고、山茱萸는 묵은 邪氣를 쫓는데 좋다.

清霜紅碧樹 白露紫黃花

清霜紅碧樹。白露紫黃花

청상홍벽수 백로자황화

맑은 서리가 내려서 樹木들은 丹楓이 들게 하고、흰 이슬은 紫菊 등 黃花에 맺혀 있다.

山瘦松偏勁 鶴老飛更

輕

山瘦松偏勁。鶴老飛更輕

산수송편경 학로비갱경

（司馬退之）

온 山을 뒤덮은 樹木의 잎사귀가 멀어져서 山이 깡마른 듯한데 소나무는 한결 더 군세게 어 보이고 鶴은 늙었으되 다시 가볍게 날으고 있다.

星明霧色盡天白雁行

單

星明霧色盡天白雁行單

성명로색진천백안행단

（簡文帝）

별빛은 밝고 안개는 개이고, 하늘은 희뿌연 한데 單列로 날으는 기러기의 마리 수도 헤아릴 수 있을 것 같다.

星明霧色盡天白鴈行

單

星明霧色盡天白雁行單

성명로색진천백안행단

（簡文帝）

照書燈未滅暖酒火重

生

照ㄴ書燈未ㄴ滅。暖ㄴ酒火重生ㄴ

조서등미멸난주화중생

讀書를 위해 켜 놓은 등불은 아직 꺼지지않은데 술을 따끈하게 덥히기 위해 다시 불을 피웠다。

雲深千片升書を一枝

松

寒深千片竹。霜老一枝松

한심천편죽상로일지송

(雪浪) 이 대나무 잎사귀도 추위에 얼은듯 하고、눈 이 소나무 가지에 쌓여 더욱더 雅趣가 깊다。

一六〇

州

樹雪明二窓紙一瓶梅落二硯池一 （薛石師）

수 설 명 창 지 병 매 락 연 지

나무 마다에 쌓이는 눈으로 인해서 종이
로 바른 창은 밝게 비치고、병에 꽂아 놓은
梅花는 碩池에 지다.

樹雪明窓帋瓶梅落硯

池
樹雪明二窓紙一瓶梅落二硯池一 （薛石師）

수 설 명 창 지 병 매 락 연 지

研露題詩潔消氷煮茗

香
研ㄴ露題ㄴ詩潔。消ㄴ氷煮ㄴ茗香 （姚 合）

연 로 제 시 결 소 빙 맹 명 향

이슬로 먹을 갈고 詩를 쓰니 말할 수없이
맑고 얼음을 녹여서 茶를 끓이니 다시없이
香氣롭다.

貴人而賤己先人而後

己

貴人而賤己。先人而後己。(禮記)

귀인이천기선인이후기

貴人은 남을 尊重하고 自己를 낮추고 남을 앞세우고 自己를 뒤에 두게 하여야 한다.

端盛改霧之堅強以持

瑞盛以處之。堅強以持之。(說苑)

서성이처지견강이지지

맑은 일을 바르고 훌륭하게 해서 그 자리에 나아가고, 堅固하고도 굳세게 이를 지켜나 가야 한다.

急行無二善步。促柱少二和聲一（王充）

急行無善步, 促柱少和聲

급 행 무 선 보 촉 수 소 화 성

서둘러 일을 行하면 좋은 일은 達成되지 않는다. 琴柱를 서둘러 하면 좋은 가락이 나오지 않는다. 여기에서 柱를 뜻하는 말이다.

圖二難 於其易爲二大於其細一

圖二難 於其易。爲二大於其細一（老子）

도 난 어 기 이 위 대 어 기 세

어려운 일은 간단히 생각하고 큰 일은 작은 일을 쌓아 올리지 않으면 안 된다.

圖難於其易爲大於其

細

圖二難 於其易爲二大於其細一（老子）

도 난 어 기 이 위 대 어 기 세

一六四

君以明爲聖臣以直爲

忠

君 以ㄴ明 爲ㄴ聖 臣 以ㄴ直 爲ㄴ忠

主君된 자는 每事에 밝은 것이 聖王의 要諦이며, 臣下는 正直한 마음씨로 나라 일에 臣品해야만 忠誠을 다할 수 있다.

升高必自ㄴ下。陟ㄴ遐必自ㄴ邇 (書經)

높은 곳에 이르려면 반드시 낮은 곳에서부터 始作되는 것이다. 大成하기 위해서는 自然의 順序를 밟아야 한다.

升高必自下陟遐必自

通

升ㄴ高必自ㄴ下。陟ㄴ遐必自ㄴ邇（書経）

靜功知ㄴ有ㄴ壽。晚節更能堅（周体観）

마음을 靜閑하게 가져서 每事를 燥急하게 서둘지 않는다면、長壽하게 되는 것을 알게 되고、나이 많아서는 變節이 되지 않도록 더욱 마음을 堅固하게 다져야 한다.

律ㄴ己貴二廉勤二御ㄴ事要二明斷一

自己의 몸을 바르게 갖기 위해서는 清廉恪勤을 尊重히 여기고 每事를 處理한 때에는 事理가 明白한 判斷이 必要하다. 清廉○動이란 마음을 맑게 해서 私欲을 물리치게 되고、삼가하고 힘쓴다는 뜻이다.

斷

安分身無辱　知機心自閒

安ㄴ分　身　無ㄴ辱。知ㄴ機　心　自　閒　（邵康節）

안분신무욕　지기심자한

自己의 分數를 지키고 있으면 恥辱을 自招하는 일은 없을 것이며, 事物의 機微를 알게되면 마음은 自然스럽게 泰平해진다.

野趣閒誰適　詩懷靜自便　（貢性之）

야취한수적　시회정자편

들판의 雅趣는 누구의 뜻에 맞는 것일까, 詩心은 靜穩하여서 스스로 便해진다.

忘言對詩書　遣意親親友

鳥

忘┐言 對┌詩 書┘ 適┐意 親┌魚 鳥┐

망언대시서적의친어조

(李彌遜)

夢中에서도 讀書에 熱中하고、마음이 가는 데 따라서 고기나 새를 보고 즐긴다。

暖日花君子。清尊酒聖人

난일화군자 청존주성인

暖日花君子。清尊酒聖人

난일화군자 청존주성인

따뜻한 날은 꽃의 촉이 트기가 수월하고、맑은 술통은 좋은 清酒를 가득 채우기에 알맞다。

暖日花君子清尊酒聖

난일화군자 청존주성인

人

暖日花君子。清尊酒聖人

난일화군자 청존주성인

鳥語有時序松聲無古

今

鳥語有_二時序_一。松聲無_二古今_一

조 어 유 시 서 송 성 무 고 금

새의 울음소리는 節候를 따라 順存가 있으나, 소나무에 부는 바람소리는 예나 지금이나 變함이 없다.

神靜仙逸卜心省即是

僊

神靜何須卜。心閒卽是僊 (許月卿)

신 정 하 수 복 심 한 즉 시 천

精神을 靜閒하게 해가지고 있으면 占 따위는 必要가 없다. 마음이 沈着安穩하다면 그것이 그대로 神仙인 것이다.

墨研青峰石茶泛碧霞

甌

墨_묵研_연青_청嶂_장石_석。茶_차泛_펌碧_벽霞_하甌_구（李 龍）

먹을 靑峻石으로 만든 벼루에 갈고 茶는 碧霞의 急須로 마신다。

幽棲同廘門滕地卽蓬

島

幽_유棲_서同_동二鹿_록門_문一勝_승地_지卽_즉蓬_봉島_도（林 賜）

俗世를 떠나서 산다면 廢公처럼 鹿門에 숨고、景致가 좋은 곳이라면 蓮米섬에서 노닐겠다。

渴意花額色會心鳥語

音

得_득意_의花_화顏_안色_색。會_회心_심鳥_조語_어音_음（潘檉章）

꽃은 자랑스러운 듯이 피고、새는 마음 내키는메로 울고 있다。

茗盃眠起味書卷靜中

緣

茗盃眠起味。書卷靜中緣

잠을 깨게 하는데는 茶가 있고 고요함을 즐기는에는 합당한 書冊이 있다.

朝游詩書圖夕憩翰墨

場

朝游二詩書圖一。夕憩二翰墨場一 （朱希晦）

아침에는 詩經이나 書經과 더불어 놀고, 저녁에는 詩文、書画 따위로 마음을 쉬게 한다.

十二字

飮竹葉之一觴粧梅花之滿面

飮竹葉之一觴。粧梅花之滿面。

飮 竹 葉 之 一 觴。粧 梅 花 之 滿 面
음 죽 엽 지 일 상 장 매 화 지 만 면

술을 한 잔 마시고는 얼굴이 梅花처럼 붉으스레 아름다운 빛이 되었다.

(韓 鄂)

布和氣之絪縕舒朗景

兂之壽

將宣納祐之晨大啟如

入青陽

曙色天開紫氣風光序

曙色天開紫氣風光序入青陽 （王維）

서색천개자기풍광서입청양

日出 무렵 동녘 하늘에는 祥瑞로운 紫色가 물들고、風景의 차례는 어느듯 봄이었다.

將ㄴ宣二納ㄴ祐之晨一大啟二如ㄴ天之壽一 （王起元）

장선납우지신대계여천지수

하늘의 도움을 받아서 壽命은 길다.

之淵鮮

布和氣之絪縕。舒朗景之淑鮮

萬物生成의 運氣를 고루 펴고 晴朗한 景致를 叙述한다.

（李 顒）

化日舒長爽朗良辰駘蕩亨家

化日舒長爽朗良辰駘蕩亨家

늦은 봄은 和暢한 날씨가 이어지고 있음을 말하는 것이며 吉日은 집안을 和樂하게 한다.

化日舒長爽朗良辰駘蕩亨家

化日舒長爽朗良辰駘蕩亨家

一七三

洞口桃花帶雨溪路楊

柳牽風

洞口桃花帶ㄴ雨。溪頭楊柳牽ㄴ風

동구 도화 대 우계 두 양류 견 풍

(쏭 參)

仙洞의 入口에 있는 복숭아꽃은 비를 머금고 아름다우며 溪流의 물가에 있는 버드나무는 살랑살랑 바람에 흔들리고 있다.

吉事漁樵耕牧文場雪

吉事漁樵耕牧。文場雪月風花

길사 어초 경 목 문 장 설 월 풍 화

慶事스러운 일은 漁와 樵와 耕과 牧이며, 文章을 쓸 때에는 눈과 달과 바람과 꽃이 風流라는 이름으로 자주 主題가 된다.

月風花

滿黃昏

風煖草香清晝月明花落黃昏

風煖草香清晝月明花落黃昏
풍 란 초 향 청 주 월 명 화 락 황 혼
바람이 훈훈하고 和暢한 낮 동안에는 풀내음이 그윽하게 감돌고、달이 밝은 황혼무렵에는 꽃이 졌다。

風煖草香清晝月明花落黃昏 （魏伯子）
풍 란 초 향 청 주 월 명 화 락 황 혼
（魏伯子）

落黃昏

風煖草香清晝月明花落黃昏 （魏伯子）
풍 란 초 향 청 주 월 명 화 락 황 혼
（魏伯子）

坐茂樹以終日濯清泉

坐三茂樹一以終一日。濯二清泉一以自潔
좌 무 수 이 종 일 탁 청 천 이 자 결
무성한 나무 그늘아래 앉아서 하루를 보내고 淸泉에서 몸을 씻고 깨끗하게 한다。
（韓退之）

以自潔

孫善米箕新白弘書一

點淸風

綠蓋半篙新雨。紅香一點淸風

록개반고신우홍향일점청풍

푸르른 蓮꽃의 잎에 비가 퍼붙고, 연못은 삿대의 절반이나 물이 불어나고, 一点淸風에 붉은 蓮꽃의 香氣가 그윽하게 감돈다.

（宋伯仁）

鳳舜琴

一枕北窗周易。五絃南風舜琴

일침북창주역오현남풍순금

北向의 窓가에서 벼게를 베고는 周易을 읽고 南風이 불어오면 舜의 五弦琴을 한다.

（郭翼）

一枕北窗周易五絃南

風舜琴

簾外落花萬點枝間啼嘯

爲一声

鎮日山光對几受風蘭

氣薰人

一枕北窗周易。五絃南風舜琴 (郭翼)

일침북창주역 오현남풍순금

簾外落花萬點枝間啼鳥一聲 (僧子賢)

렴외낙화만점지간제조일성

늘어진 발 밖에는 많은 꽃이지고, 우거진 가지에서는 새가 우는 소리가 한번 들려왔다.

鎮日山光對几。受風蘭氣薰人 (張瑞圖)

진일산광대궤수풍란기훈인

온 終日 丹床에 기대어 山의 景致를 바라보고 있으려면, 진한 蘭草의 향기가 바람에 실려 풍겨와서는 사람으로 하여금 香氣를 즐기게 한다.

沙路鷗盟言雲松鶴

梦雨醒

沙路鷗盟新定。雲松鶴夢初醒

사조구맹신정운송학몽초성

모랫가에서 갈매기의 다짐을 새로이 다지고 구름이 비낀 소나무위의 학의 꿈에서 처음으로 깨어나다.

（葉顒）

窓希風敲脩竹石欄月

窓紙風敲脩竹。石欄月印疎桐

창기풍고수죽석난월인소동

대나무 숲에서 불어오는 바람이 窓을 발라놓은 문종이를 두드리고 돌의 欄干에 달이 낙엽진 오동의 그림자를 비추기 시작한다.

（顧修）

印疎桐

黃蘜香殘爽雨烏紗醉

落烌風

黃菊香殘夜雨。烏紗醉落秋風

황국향찬야우 오사취락추풍

黃菊의 香氣는 간밤에 내린 비로 휘저어지고 검은 頭巾은 술에 취한 탓으로 가을 바람에 흩날려 땅에 떨어졌다.

瞻孤游之流鴻觀雲間

瞻二孤游之流鴻。觀二雲間之舞崔一 (褚淵)

첨고유지류홍관운간지무학

외롭게 울며 날아가는 鴻雁을 보고、구름 위에서 춤추듯 飛遊하는 仙鶴을 본다.

瞻孤游之流鴻觀雲間之舞崔

瞻二孤游之流鴻。觀二雲間之舞崔一 (褚淵)

첨고유지류홍관운간지무학

瞻孤游之流鴻觀雲間

瞻二孤游之流鴻觀二雲間之舞鶴一

瞻孤游之流鴻觀雲間之舞鶴

瞻二孤游之流鴻觀二雲間之舞鶴一 (褚淵)

첨고유지류홍관운간지무학

一七九

白鴈初傳寒信丹楓淡

染霜痕

白雁初傳寒信。丹楓淡染霜痕
백안초전한신단풍담염상흔
(高繩武)

날아오는 白鴈이 첫 추위를 알리고 丹楓은 서리맞은 痕蹟을 보인다.

萬壑千巖飛雪小橋斷

岸平溪

萬壑千巖飛雪。小橋斷岸平溪
만학천암비설소교단안평계
(程慶琉)

많은 골짜기와 바위에 눈이 내려 쌓이고, 작은 다리, 깎아 세운 듯한 벼랑, 완만한 계곡의 雪景은 한층 雅趣가 있다.

凍筆新詩懶寫寒爐美

酒時溫

忠誠貫扵金石孝弟通

扵神明

恭儉以求役仁信讓以

求役禮

凍筆新詩懶寫寒爐美酒時溫 (李白)
동필신시뢰사한노미주시온
너무 추워서 붓이 얼어 新詩를 쓰려해도 그럴 마음이 내키지 않는다. 추울 겨울 난로에는 따뜻한 美酒가 김을 뿜어내고 있다.

忠誠貫二於金石一。孝弟通二於神明一 (程伊川)
충성관어금석효제통어신명
忠誠은 金石도 貫通할 만큼 堅固하다. 또 孝弟 父母나 손위 사람을 잘 섬기다)는 神을 感動시킬만큼 至木.

恭儉以求役仁一。信讓以求役禮 (禮記)
공금이구역인신양이구역례
恭儉以求役仁。信讓以求役禮
恭敬과 儉素는 仁을 이루는데 要目이 되며, 信義와 謙讓은 禮를 이루는데 要目이 됨으로 이를 내세우는 것이다.

援青松以示心搔白水

존 심 요 중 강 상 행 사 요 종 충 효
存ㇾ心 要ㇾ重二綱 常。行ㇾ事 要ㇾ從二忠 孝一 (仁 宗)

恒常 마음에 새겨 있지 않아야 할 것은 三綱五常을 重히 여기는 것이며, 일에 임해서는 忠과 孝에 準하여 行해야 한다. 三綱은 君臣、父子、夫婦가지 켜야할 人道이고、五常은 사람으로써 지켜야 할 다섯가지 道德(仁義禮、智信)이다。

원 청 송 이 시 심 지 백 수 면 정 신
援二青 松 以二示ㇾ心。指二白 水ㇾ而 旌ㇾ信 (劉 峻)

青松을 例方하여 마음의 節操를 비유하고 淸水를 가리켜 信實을 表現한다。

存心要重綱常行事要

從忠孝

家言龍出之奉后習產

邓之道

故義理為豐丰以忠恕

為珍寶

存ㄴ心 要重二三綱 常一行ㄴ事 要ㄴ從二忠孝一 （仁宗）

존심요중강상행사요종충효

家有二詩書之聲一 戶習二廉恥之道一 （趙子昻）

가유시서지성호습염치지도

집집마다 詩經이나 書經을 읽는 소리가 나며 집집마다 마음이 淸廉하고 不正을 부끄러워 하므로 나쁜짓을 하는 사람은 없다.

以二義理一爲二豐年一 以二忠恕一爲二珍寶一 （蔡洪）

이의리위풍년이능서위진보

義理를 다함으로써 豐年을 맞는 마음가짐으로 여기고 忠과 恕로써 珍寶로 여겨야 한다.

大賢莫過學道至樂無

如讀書

宜鐵石之源東屬松筠

之雅操

靜處光陰最好閒中氣

大貴 莫レ過レ學レ道。至レ樂 無レ如レ讀レ書 （本誠）

대귀 막 과 학 도 지 락 무 여 독 서

사람의 道理를 배우는 것보다 더 尊貴한 것은 없고、 讀書하는 것보다 즐거운 일은 없다.

守レ鐵 石之深衷。勵レ松 筠之雅操 （晉書）

수 철 석 지 심 충 여 송 군 지 아 조

鐵과 石보다도 굳고 깊은 眞心을 지키고 松竹과 같이 바른 節操를 지니도록 힘쓴다.

味偏長

靜處光陰最好。閒中氣味偏長 (邵康節)

間靜한 곳에서 지내는 日月이 가장 바람직하고 和暢한 가운데서 맛보는 心境은 무엇도 뒤따를 것이 없다.

醉鄉閒處日月鳥語

中管絃

醉鄉閒處日月。鳥語花中管絃

술에 취하면 이 世上은 조용한 別世界도 되고 지저귀는 새소리는 꽃 속에서 울려나오는 피리나 비파와 같은 것이다.

卷箔吟銷永日移林坐

對千峰

卷箔吟銷永日。移林坐對千峰 (李 中)

발을 말아 올려 詩를 읊으며 긴 봄날을 지내고 의자를 들고나와 걸터앉고 千峰萬壑을 보면서 즐긴다.

放情宇宙之外息足懷抱之中

抱之中

放二情宇宙之外。息二足懷抱之中一 （隋書）

방정우주지외식족회포지중

이 세상 밖에서・마음이 顧하는데로 하게 解放하고 俗世를 떠나가자。

居身百尺樓上放眼萬卷書中

居二身百尺樓上。放二眼萬卷書中一

거신백척누상방안만권서중

百尺이나 될 것같은 높은 다락에서 지내면서 많은 書冊을 耽讀하는 것이 至上의 기쁨이다。

居身百尺樓上放眼萬

卷書中

白髮烏紗先句孫在書

山混蒼

以黃卷爲師輔以筆硯

爲朋友

居二身百尺樓上一 放二眼萬卷書中一
거신 백척누상 방안 만권서중

白髮烏紗棊局。綠水靑山酒罇 (郭翼)
백발 오사 기국 녹수 청산 주존

서리가 앉은 머리에 黑頭巾을 쓰고 靑山에 에워싸인 幽邃한 곳에서 술을 마신다. 靑山에 에워싸인 바둑판을 마주보고 앉아, 流水가 흐르

以二黃卷爲師輔一。以二筆硯爲朋友一 (馮京第)
이황권위사보 이필연위붕우

書冊을 스승으로 삼아 修身하고 붓이나 벼루를 벗삼아 詩作을 하면서 즐긴다.

學书當看韵出乃酒當

無ㄴ事 當看ニ韻 書一。有ㄴ酒 當邀ニ良 友一

무 사 당 간 운 서 유 주 당 요 양 우

만약 그렇게 할 수 있을 때는 벗을 맞이하여 마셔라. 반드시 詩書를 읽어라, 술이 있을 때는 좋은

一卷楚騷細讀數行晉帖間臨 (陸放翁)

일 권 초 소 세 독 수 행 진 첩 한 림

一卷의 離騷經을 精讀하고, 몇 줄 晋나라 때의 法帖을 마음을 靜門하

帖間臨

오직 一卷의 離騷經을 精讀하고, 몇 줄 晋나라 때의 法帖을 마음을 靜門하게 가다듬고 寫書한다.

竹塢蕉窓自韻牙籤棐

几常幽

十四字

梅花舒雨歲之裝柏葉

汎三光之酒

竹塢蕉窓自韻。牙籤輩几常幽 (梁清標)

죽 오 초 창 자 운 아 첨 비 궤 상 유

대나무 숲이 우거진 언덕이 바라보이는 芭蕉가 있는 窓을 自然히 風韻이 울어나오고, 象牙로 된 書札과 비자나무로 만든 책상의 調和는 언제나 淸幽한 雅趣를 풍긴다.

梅花舒三兩歲之裝。柏葉汎三光之酒 (昭明太子)

매 화 서 양 세 지 장 백 엽 범 삼 광 지 주

梅花는 新舊 兩年에 걸쳐서 아름답게 피고、柏葉 汎三光之酒는 日月星의 三光을 떠고 있었다. 邪氣를 쫓기위한 屠蘇酒는

春前柳葉銜春翠　雪裏梅花帶雪妍

춘전유엽함춘취 설리매화대설연

（王勃）아직 봄을 맞지 않은 버드나무 가지는 봄이 되기 전부터 푸르름을 띄고 雪中梅花는 가지의 積雪 속에서도 피어나서 한결 아름답다.

春風掩映千門柳　曉色融和萬井煙

춘풍엄영천문류 효색융화만정연

（李郢）春風이 많은 집의 버드케무에 불어닥쳐서 푸르름을 더하고, 새벽녘의 景致가 돋보이자 집집의 굴뚝에서 연기가 피어 오른다.

融咮萬井煙

（李邸）

春風掩映千門柳

曉色融和萬井煙

춘풍엄영천문류

효색융화만정연

三島楼臺龍庫氣五雲

絲竹鳳鸞音

（盧旦）

三島楼臺龍虎氣五雲絲竹鳳鸞音

삼도루대용호기오운사죽봉란음

三島 神仙이 사는 蓬萊, 方丈, 瀛洲의 세 섬의 樓台는 龍虎의 思氣가 서리고 五色구름 가까이에서 울려오는 피리와 피바의 소리는 鳳鸞이 우는 소리와 같다.

豐樂年成春酒滿昇平

時世壽人多

豐樂年成春酒滿昇平時世壽人多

풍락연성춘주만승평시세수인다

풍년으로 즐거운 해는 봄에 술이 흔하고 祥瑞로운 世上에 長壽하는 사람이 많다.

三山海外祥煙繞五色

雲中瑞氣廻

升平久衍唐虞盛福壽

同登天地春

天分瑞業吟粘黃遷

삼산해외상연요오색운중서기회

三山海外祥煙繞五色雲中瑞氣廻

(廖道南)

바닷길 머나 먼 저편에 神仙이 사는 三神山에는 祥瑞로운 노을이 끼고 五色雲에도 또한 祥瑞로운 氣運이 감돌고 있다.

승평구연당우성복수동등천지춘

升平久衍唐虞盛福壽同登天地春

太平은 堯舜의 盛大와 같고 幸福과 長壽는 봄을 맞이하였다. 唐虞는 陶唐代와 有虞代. 즉 堯와 舜의 時代를 併稱하는 것인데 中國史上의 理想的 太平盛世였다.

天分瑞葉供吟料春遣

梅花侑酒杯
(羅公升)

小斗橫無 ... 春南山

懶叶壽量強

天分二瑞葉供二吟 料。春 遣三梅 花一侑二酒 杯一

천 분 서 엽 공 음 료 춘 경 매 화 유 주 림

(羅公升) 하늘은 詩의 材料로 다시 없는 봄은 梅花를 아름답게 꽃피우게 해서 술잔을 거듭 배우게 한다.

北斗 樽開顏 有ㄴ喜。南山 頌叶 壽無ㄴ疆

북두 준개안유희 남산송협 수무강

술통을 열면 술이 충만하니 기쁨이 얼굴에 넘쳐 終宰山과 같이 千萬年이라도 無限한 壽를 程한다.

青門日暖塵光動紫陌

花晴風色来

청 문 일 난 진 광 동 자 백 화 청 풍 색 래

(揚巨源)
青門日暖塵光動。紫陌花晴風色来
따뜻한 날 長安의 青明에 노니는 사람들 탓으로 뒷끝이 햇볕속을 움직이고 있다. 꽃피는 서울 거리에는 불어오는 바람조차도 요염한 매력을 풍긴다.

桃花春畫霞千樹暖日

東風錦一川

孟明曉日嘯高岩暖

도 화 춘 주 하 천 수 난 일 동 풍 금 일 천

(鄭守仁) 千樹나 되는 복숭아 나무가 봄날에 안개가 끼듯 꽃을 피우고, 따뜻한 東風에 조용히 흔들리는 꽃의
桃花春畫霞千樹暖日東風錦一川
그림자를 비춘 강물은 비단같이 아름답다.

花明曉日啼二黃鳥一谷暖春風長二紫芝一

화명효일 제황조 곡난춘풍장자지

동틀 무렵 꽃나무에서 꾀꼬리가 울고 골짜기에 불어오는 봄의 薰風은 따뜻하고 祥瑞로운 紫芝가 무척 자랐다.

壽似二春山千載秀福如二滄海萬年涓一

수사춘산천재수복여창해만년연

壽는 봄의 泰山처럼 千歲까지나 길고、福은 大海처럼 萬年까지라도 맑아서 흐름이 없다.

雪柏霜篁千歲壽川花池草幾番春

설백상황천세수천화지초기번춘

(趙 文) 눈과 찬 서리를 견디어내는 송백이나、千年의 命을 온전히 지니고 있는 대나무나、강가의 꽃이나、못의 풀은 몇 번째의 봄을 맞이한 것일까?

竹外風煙開秀色　樽前榮日麗新晴

竹죽 外외 風풍 煙연 開개 秀수 色색 樽준 前전 榮영 日일 麗려 新신 晴청

竹林의 주위에는 아름다운 경치가 펼쳐져 있고, 술통 앞의 봄날은 和暢하게 개어 있다.

雲生金水三春柳　露滴銀牀五粒松

雲生金水三春柳露滴

銀牀五粒松

雲운 生생 金금 水수 三삼 春춘 柳류 露로 滴적 銀은 牀상 五오 粒립 松송

(虞集) 구름은 金水에 있어서의 봄의 버드나무로부터 피어나고, 이슬은 銀으로 裝飾品 五葉松에서 버들에서 떨어진다.

雲生金水三春柳露滴

銀林五粒松 (虞集)

雲生金水三春柳
露滴銀牀五粒松

幷蓋淸署文流彙群章

有獨喜鳥啼

百寮銀筆松椿祝三殿

瑤觴雨露恩

雲生金水三春柳 露滴銀牀五粒松

開簾淸署文流集 點筆間憁春鳥啼 (潘定王)

발을 들어 올리면 俗氣가 없는 官廳에는 文
人이 모여들고 붓을 들고 무엇을 썼을때 조용한 窓가
에서 봄의 새가 울고 있다.

百寮銀筆松椿祝三殿 (張 銶)

많은 官廳에서
從事者가 흰 붓으로 무엇을 그리
고 松林처럼 長壽를 축하해준다. 三殿 즉 三院에서 드는 아
름다운 술잔으로 醉하게 된다는 것은 天子의 恩惠德惠이다.

旭日臨階榮瑞草和風

拂冰躍潛鱗

욱일임계영서초풍비빈약참린린

（吳顥）

旭日臨階 榮瑞草。和風拂冰躍潛鱗

아침 햇빛이 따사로운 高殿의 層階에서 보니 祥瑞로운 풀이 무성하고 따뜻한 봄바람이 못의 얼음을 녹여서 잉어가 헤엄쳐 노니는 것이 보인다.

翠迷洞口松千箇白占

林梢鶴一羣

취미동구송천개백점임초학일군

翠迷洞口松千箇。白占林梢鶴一群

（宣宗） 千그루나 되는 松林은 濃綠으로 洞口를 가며서 사람으로 하여금 길을 찾지 못하게 하는데, 鶴이 소나무 숲 위에서 흰 떼를 짓고 춤추며 날으고 있다.

尊前舞袖等前酒畫裏

關山卷裏詩

尊前舞袖花前酒。畫裏關山卷裏詩

존전무수화전주화리관산권리시
尊前舞袖花前酒。畫裏關山卷裏詩
(貢性之) 술통 앞에서 춤추는 衣服의 소매가 펄럭이는 것은 꽃 앞의 酒이다. 그림 속에 故鄉山이川이 있고 책속에 읊어야 할 詩가 있다.

雲連壽檪千年封日暎

운련수락천년수일영번도기도화
雲連壽檪千年樹日映蟠桃幾度花
구름은 千年이나 된 상수리 나무와 잇닿아 있고 해는 3千年에 한번 편다고 하는 仙字의 꽃이 몇번이고 피는 것을 비추었다.

蟠桃幾度花

自壽春風香

황금쌍제백일정독초자동춘품향
黃禽雙啼白日靜綠艸自動春風香
(丁復) 고요한 봄날에 꾀꼬리가 두 마리 서로 우짓고, 푸른 풀은 봄 바람을 받아서 꽃다운 香氣를 풍기고 있다.

月下幾般花意思花間

多少月精神

竹陰覆几琴書潤花氣

薰窓筆硯香

橫辭欹斜安能酒花影

월하기반화의사화간다소월정신

（唐伯虎） 달이 비치는 곳에도 꽃이 지닌 뜻의 얼마쯤
은 엿보이지만 꽃이 피는 곳에도 달의 정신이 얼마쯤
엿보인다.

月下幾般花意思。花間多少月精神

죽음복궤금서윤화기훈창필연향

竹陰覆几琴書潤花氣薰窓筆硯香

대나무의 그늘이 책상을 뒤덮고 비파나 書冊을 축축
하게 보이게 하고, 꽃의 香氣는 窓門앞에서 풍겨서
붓과 벼루까지 감싼다.

二〇〇

琴聲夜靜客飲酒花影畫閒人讀書

이 성 야 정 객 음 주 화 영 주 한 인 독 서

밤에는 술을 마시면서 조용히 바둑을 사이에 끼고, 낮은 꽃 그늘에서 조용히 책을 읽고 있다.

禽聲依竹自然樂風吹過松無限清

금 성 의 죽 자 연 락 풍 취 과 송 수 한 청

(高延)
禽聲依ㄴ竹 自然樂ㅎ고 風吹過ㄴ松 無ㄴ限清次

새소리는 대나무 잎이 스치는 소리와 겹쳐서 자연의 음樂이 되고, 소나무에 부는 바람은 限없이 清次하다.

禽聲依竹自然樂風吹

금 성 의 죽 자 연 락 풍 취

禽聲依ㄴ竹 自然樂ㅎ 風吹

過松無限清

과 송 수 한 청

(高延)
禽聲依ㄴ竹 自然樂ㅎ 風吹過松 無ㄴ限清

碧水忽開新鏡面青山

都是好屏風

好鳥枝頭亦朋友落花

水面皆文章

石檻茶書清晨出畫

벽수홀개신경면청산도시호병풍

碧水忽開新鏡面青山都是好屏風

깊고 맑은 푸르른 물은 갈고 맑은 거울같이 보이고, 青色을 띤 一帶의 山은 병풍을 둘러친것 같다.

호조지두역붕우낙화수면개문장

好鳥枝頭亦朋友。落花水面皆文章

(朱文公) 가지에서 노닐면서 지저귀고 있는 새도 또한 친구이며, 못의 水面에 지는 꽃은 모두 文章이다.

梅韻晚涼餘

竹外書沙迷鶴跡花間

引水泛鵝羣

雨過竹侵書帳淨風輕

筆落硯迻香

（鄭炳泰）
石橙茶香清暑後書窓梧韵晚涼餘

석 등 차 향 청 서 후 서 창 오 균 만 량 여 돌로 된 책상 위에는 茶香이 여름의 오후에 피어오르고, 書室의 窓가에는 벽 오동의 잎이 바람에 나부끼는 소리가 해질무렵의 서늘한 氣運과 함께 들려온다.

竹外書∟沙∟迷∟鶴跡。花間引∟水泛∟鵝群∟

죽 외 서 사 미 학 적 화 간 인 수 범 아 군 （危進）竹林 곁의 모래에 文字를 그려서 鶴의 발자취인 것처럼 보이고, 꽃나무 우거진 밑으로 물을 끌어 당겨서 거위 떼를 노닐게 한다.

雨過竹侵∟書帳∟淨。風輕花落∟硯池∟香

우 과 죽 침 서 질 정 풍 경 화 락 현 지 향 （兪德鄰） 비개인 뒤의 대나무 그늘은 書冊을 축축하게 느끼게 하고 맑은 소슬바람이 硯池에 꽃을 지게 하면서 香氣롭다.

綠荷雨洗藏龜葉翠竹

煙寒集鳳梢

燒柏子香讀周易滴荷

花露寫唐詩

卅二涼塘輝乃杖竜旨

綠荷雨洗藏ㄴ龜葉。翠竹煙寒集ㄴ鳳梢
(劉基)

녹하우세장구엽취죽연한집봉초

꽃나무의 잎은 빗발을 맞으면서도 거북을 업고 있다. 푸른 대나무는 놀에 쌓여서 鳳凰을 쉬게하고 있다.

燒ㄴ柏子香讀ㄴ周易滴ㄴ荷花露寫ㄴ唐詩
(郢登龍)

소백자향독주역적하화로사당시

松栢의 기름을 태워서는 周易을 읽고、蓮꽃의 이슬을 받아서는 벼루에 담고 갈아서는 唐詩를 寫書한다.

障日靜當窓　高樹受風涼入戶陳簾　　（篆書）　（篆書）　竹下涼蟾輝几杖 花間螢火靜琴書

竹下涼蟾輝几杖
花間螢火靜琴書

죽 하 량 섬 휘 궤 장 화 간 형 화 정 금 서
대나무 숲을 비추고 있는 서늘한 달 그림자는 책상의 둘레에까지 뻗히고, 여름의 꽃 사이를 누비며 날으는 반딧불은 고요하게 비파나 書冊을 비추고 있다.

고 수 수 풍 량 입 호 소 렴 장 일 정 당 창
高樹受レ風涼入レ戶。疎簾障レ日靜當レ牕
높은 나무는 바람을 받고 서늘한 氣運을 방안으로 들여보내고 발은 햇볕을 가로막고 조용히 창가에 걸려있다.

고 수 수 풍 량 입 호 소 렴 장 일 정 당 창
高樹受レ風涼入レ戶。疎簾障レ日靜當レ牕

고 수 수 풍 량 입 호 소 렴 장 일 정 당 창
高樹受レ風涼入レ戶。疎簾障レ日靜當レ窓

二〇五

山入樓中成好句月来

洗墨戲臾浮

隔竹敲茶妨崔夢臨池

茱臾雨気夢鳥

蘭蜀手巾詩夢遠竜熏

蘭蜀香中詩夢遠芭蕉葉上雨聲多

난 복 향 중 시 몽 원 파 초 엽 상 우 성 다
蘭 蜀 香 中 詩 夢 遠 芭 蕉 葉 上 雨 聲 多

(丁 復) 치자꽃 香氣속에 詩人의 꿈은 무르익는다. 때마침 그때 芭蕉의 잎에 비가 뿌리는 소리가 요란스럽게 들려온다.

격 죽 고 차 방 학 몽 임 지 세 묵 희 어 부
隔ㄴ竹 敲ㄴ茶 妨ㄴ鶴 夢。臨ㄴ池 洗ㄴ墨 戲 魚 浮

(浦 瑾) 대나무 숲을 通해서 茶를 끓이는 소리가 鶴의 잠을 깨우지만, 못에따가 먹을 씻으니 고기는 물위에 떠 올라서 노닌다.

窻下伴殘書

淸光直從人意滿壺觴

政爲詩社开

月色橫分牕一半秋聲

正在樹中間

책을 읽는 벗이 된다.

好句가 될만하고、 달은 窻을 通해 들어와서 읽다만

(施樞) 相對하는 靑山은 樓中에 그늘을 늘어뜨리고

山入樓中成好句 月來窻下伴殘書

산입루중성호구 월래창하반잔서

잔치는 正히 詩會를 위하여 開催된 것이다.

맑은 달빛은 생각대로 보름달이 되고、 오늘밤의 술

淸光適從人意滿壺觴政爲詩社開

청광적종인의만호상정위시사개

秋聲正在樹中間。

月色橫分牕一半。

월색횡분창일반추성정재수중간

月色橫分牕一半秋聲正在樹中間

을 소리를 樹木사이에서 들을 수가 있다.

月光은 엇비슷이 窓의 반쯤을 비추고 있고、 於가

月色横分窓一半妷聲

正在尌中間

疎雨侵簾茶竈濕淡香

窄徑菊英姸

褥尊愧盧三夜弓南嘯

月色橫分窓一半。秋聲正在二樹中間一

월색횡분창일반추성정재수중간

疎雨侵ㄴ簾茶竈濕淡香穿ㄴ徑菊英姸

소우침렴차조섭담향천경국영연

(朱逢春) 굵은 빗방울이 발넘어 茶竈을 적시고, 아름답게 꽃핀 菊花의 香氣가 淡白하게 소롯길로부터 풍겨오고 있다.

鶴驚三秋露三更月。虎嘯疎林萬壑風

학 경 추 로 삼 경 월 호 소 소 림 만 학 풍

(章宗)鶴은 새벽녘의 달이 가을 이슬에 빛나고 있는 것을 보고 놀라고, 골짜기를 건너오는 바람에 혼들리고 있는 正東林에서 호랑이가 울부짖는다.

花下一尊黃菊露松間

화 하 일 존 황 국 로 송 간 천 경 자 지 운

花下一尊黃菊露。松間千頃紫芝雲

(陳 雷) 꽃송이 밑에 놓여있는 술통에 黃菊의 이슬이 망울져 떨어지고, 廣大한 소나무 숲에는 祥瑞로운 紫芝雲이 피어오른다.

千頃紫芝雲

松壽已高猶綠髮楓年方少更紅裳

송 수 이 고 유 록 발 풍 년 방 소 경 홍 상

(揚誠齋) 소나무는 몇 百年間을 지났는데도 늙음을 모른체 푸르름을 자랑하고 있건만, 아직 어린 늙음을 무르는 붉은 옷으로 갈아입고 있다. 丹楓나

松壽已高猶緑髮楓年

方少更紅裳

聡雲淡日黄花節紅樹

西風白雁秌

霜林著色皆成畫鴈字

松壽巳高猶緑髮楓年方少更紅裳
송 수 이 고 유 록 발 풍 년 방 소 경 홍 상
(揚誠齋)

碧雲淡日黄花節。紅樹西風白雁秋
벽 운 담 일 황 화 절 홍 수 풍 백 안 추
(沈名孫) 靑雲에 淡白한 햇볕이 내려쪼이는 九月 九日의 重陽節(黃花節)·붉은 나무 잎에 가을 바람이 불고 흰 기러기가 남쪽으로 돌아온다.

排空半艸書

斐几有時吟疲雨杖藜

隨意倚寒松

宵話更端茶竈熟清詩

今韻地炉紅

霜林着色皆成畵雁字排空半艸書

(唐伯虎) 서리가 내린 숲은 모두 단풍이 들어 그림과 같고、기러기의 行列은 높은 蒼空에 이어져 있어서 草書와 같다.

상림착색개성화안자배공반초서

斐几有時吟二夜雨二杖藜隨二意倚二寒松

(郭祥) 비자로 만든 너무 책상에 기대고、때로는 밤비 내리는 소리를 든고 詩를 읊는다. 마음이 내켰을 때는 명아주 지팡이를 짚고 外出해서 寒松에 몸을 기대어선다.

비궤유시음야우장려수의기한송

開話更端茶竈熟清詩分韻地炉紅

(조홍) 한가로이 이야기를 하다가 다른 이야기거리로 옮겼더니 茶가 끓고 韻을 나누어 詩를 지으려고 하니 爐火가 빌겋게 피어있다.

한화경단차조숙성시분운지로홍

山葉早梅心萬里雪憲

風竹夢三更

山葉早梅心萬里雪窓風竹夢三更

산엽조매심만리설창풍죽몽삼경

山中에 피고 있는 寒中梅花의 心香은 不里에 미쳐있고、눈 내리는 窓、바람에 나부끼는 대나무、꿈도 차디찬 한 밤 子正때이다.

聖壽長如南至日皇恩

高似北滨天

聖壽長如南玉日皇恩

聖壽長 如三南至日。皇恩高似北滨天一

(王釋登) 임금의 聲詩가 긴 것은 冬至 때와 같고、君恩의 高大함은 北方의 바다 하늘과 같이 넓다.

성자장여남지일황은고사북영천

高似北溟天

（王穉登）

聖壽長如二南至日一皇恩高似二北溟天一

성자·장여 남지일 황은 고사 북영천

積雪重梅臺垣壯觀乞毒

積雪樓臺增二壯觀一近二春鳥雀有二和聲一

적설루대 증장관 근춘 조작 유화성

눈 내리는 날 高樓에서의 展望은 더욱 壯觀이고、 봄이 가까이 닥아와서 참새가 지저귀는 소리도 부드럽고 즐거운 듯하다.

寒生柏府風霜面清曒

寒生柏府風霜面清照梅花玉雪心

한생 백부 풍상 면청 조매 화옥 설심

（李思衍） 추위가 嚴酷해서 風霜의 매서운 表情을 하게 한다。 마음은 梅花를 비추는 玉雪처럼 潔白하다。

梅參玉雪心

若非似水清無底爭渴

如氷凜拂人

行其孝必先以忠竭其

忠則福祿至

性海澄渟平少浪心田

若非似水清無底爭得如氷凜拂人
(黃涽)
약비사수청무저쟁득여빙름불인
만약 물이 맑아 바닥이 없는것 같지 않다면 어떻게 어름처럼 凜凜하게 사람을 肅然할 수 있겠는가.

(忠經)
行其孝必先以忠竭其忠則福祿至
행기효필선이충갈기충즉복족지
孝行은 먼저 忠에서 비롯되어 實行되어야 한다. 그 忠誠을 다한다면 幸福은 自然히 찾아오게 된다.

瀾揭壽 筆塵

存政莫重乎無私無私

莫深乎寡欲

在家則滋味經籍居官

剔畢力理治

性海澄淳平少浪。心田灑掃靜無塵

性(성) 海(해) 澄(징) 淳(정) 平(평) 少(소) 浪(랑) 心(심) 田(전) 灑(쇄) 掃(소) 靜(정) 無(무) 塵(진)

(白樂天) 심성의 바다는 淸澄해서 이를 움직이게 하는 波濤가 일어 騷然하게 하지도 않고 뱃속은 깨끗이 淸掃되어 고요해서 티끌하나 없다.

存政莫重乎無私。無私莫深乎寡欲

存(존) 政(정) 莫(막) 重(중) 乎(호) 無(무) 私(사) 無(무) 私(사) 莫(막) 深(심) 乎(호) 寡(과) 欲(욕)

政治를 하는 要諦는 公平이 第一이고, 公平하자면 私欲을 부리지 않아야 하는 것이 또한 첫째이다.

在家則滋味經籍居官則畢力理治

在(재) 家(가) 則(즉) 滋(자) 味(미) 經(경) 籍(적) 居(거) 官(관) 則(즉) 畢(필) 力(력) 理(리) 治(치)

(杜預) 집에 있을 때에는 聖人의 書冊에 재미를 붙이고, 官職에 나아가 있을 때에는 口字를 다스리는 데 힘을 다하여야 한다.

治家以勤儉為先待衆

以謙和為首

竭忠而精貫白日味衆

必資於寬簡

治家 以勤儉爲先 待衆 以謙和爲首
（仁宗皇帝）

치가이근검위선대중이겸화위수

治家하는 道理로는 動態와 儉約이 첫째이고, 뭇 사람을 다룸에 있어서는 謙讓과 柔表가 첫째이다.

竭忠而 精貫白日 和衆必資於寬簡
（顏魯公）

갈충이정관백일화중필자의관간

忠誠을 다하는 그 精神은 太陽을 꿰뚫는다. 衆人을 和合시키려면 반드시 寬大하고도 事物을 簡便하게해야 한다.

言出乎身加乎民行發乎邇見乎遠　(易経)

언 출호 신 가평 인 행 발호 이 견호 원
言 出二乎 身二加二乎 民二行 發二乎 邇二見二乎 遠二

言出乎身加乎武行業

言 출호신가평인행발호이견호원
言 出二乎 身二加二乎 民二行 發二乎 邇二見二乎 遠二

(易 経) 말이라는 것은 몸에서 나와서 民衆에게도 차츰 퍼져나가다. 行實은 가까운 곳에서부터 비롯되어 멀리도 퍼져나가는 것이다.

乎通見乎遠

靜定工夫忙裏試和平氣象怒中看

象象典中看

靜 정정공부망리시화평기상노중간
定工夫忙裏試和平氣象怒中看
(林希逸)
한정한 마음을 지니려고 하는 공부를 多忙할 때 試圖되어야만 한다.

爲治在敬天勤㪯長生

在淸心寡欲

道著修齊仁是宅功深

精一敬爲興

忍而和齊家上策勤興

위 치 재 경 천 근 민 장 생 재 청 심 과 욕

爲‧治 在‧敬 天 勤‧民‧長 生 在‧淸‧心 寡‧欲

(太祖) 天下를 다스리려면 敬天하면서 백성들로 하여금 부지런하게 일하게 하여야 한다. 長壽를 하려면 마음을 맑게 하고 欲心을 적게하여야 한다.

도 저 수 제 인 시 택 공 심 정 일 경 위 여

道‧著‧修‧齊‧仁 是 宅 功 深‧精 一 敬 爲‧興

(李‧迪) 道理는 修身齊家를 나타낸다. 이것이 仁의 本体이며, 功은 專一을 爲主로 하여 敬을 土台로 하고 있는 것이다.

儉創業良圖

周旋曲折循規矩進退

優游守敬恭

勁節難移方鐵石堅操不改耐氷霜

인이화제가상책근여검창업양소

리고가지런히하는 上等이며、 勤務와 儉約은 事業을 創設함에 있어서의 良計이다.

(淸 人) 忍耐하고 穩和한 마음을 갖는 것이 집을 다스

주선곡절순규거진퇴우유수경용

周旋曲折循二規 矩二進退優游守二敬 恭一

키는대로 行爲할 수 있을 때는 恭敬을 지켜야 한다.

周旋、擧動은 基準에 따라게 하고、 閑暇롭게 마음내

(胡 鼎)

경절난이방철석견조불개내빙상

勁節難二移方 鐵石堅操不二改 耐二氷霜一

(鄒可庭) 節操가 굳센 것은 鉄石과 같고、 굳세어서 바뀌지 않는 節操는 冷嚴한 氷霜과 같이 어떤 어려운 狀況에 부딪치도 搖動하지 않는다.

臨危守節心無改忍死

捐生志不移

閔曾孝弟程朱學韓柳

文章李杜詩

二二〇

임 위 수 절 심 무 개 인 사 연 생 지 불 이

臨危守節心無改。忍死捐生志不移

(夏桂洲) 危機에 逢着하였을 때도 節操를 지켜서 變心이 없고, 목숨을 잃을 危難에 부딪치면 生命을 버리는 것을 돌보지 아니하고 志操는 決코 잃지를 않는다.

민 증 효 제 정 주 학 한 류

문 장 이 두 시

閔曾孝弟程朱學。韓柳文章李杜詩

(王得錄) 孝道나 윗사람에 대한 恭順함에 있어서는 閔子、曾子、學問으로는 宋나라 程子나 朱子。文章으로는 韓退之나 柳誌。詩로는 李白과 杜甫。어느 것이나 各各 그 方面의 第一人者를 模範으로 삼는다.

食其日禾百乾肥灌其

食其口而百節肥灌其本而技葉茂

食其口而百節肥灌其

本而技葉茂
(説苑)

祝陞言書法杯

乃席安出義

식기구이백절비관기본이지엽부
(説苑) 그 입으로 飮食함으로써 號全体에 榮養이 고루 퍼지게 되고, 그 뿌리에 물을 줌으로써 枝葉全体가 茂盛해지는 것이다.

식기구이백절비관기본이지엽무
食二其口而百節肥。灌二其本一而枝葉茂

시청언동개유법배반궤석진서잠
視聽言動皆有レ法。杯盤几席盡書レ箴
보고 듣고 말하고 起居하는데 모두 法則이 있으며, 술잔이나 盆鉢이나 책상에 으르기까지 지켜야

(唐伯虎)
할 銘文이 記錄되어 있다.

愛其忤以拔忠賢惡其

順以去佞邪

同窓共硯須讓立志

存心互切磨

道業相投弓餘乐實主

愛二其忤一以拔二忠賢一惡二其順一以去二佞邪一
애기오이발충현오기순이거영사

(獻徵錄) 마음에 거슬리는 直言을 嘉賞히 여기고 忠良賢明한(사람)을 拔擢採用하고、듣기에 좋은 아첨으로써 姦任邪惡한 者를 가까이하지 못하게 산다.

同ㄴ窓 共ㄴ硯 須二謙讓一 立ㄴ志 存ㄴ心 互切磨
동창공연수겸양입지존심호절마

同窓으로써 책상을 함께해서 學問하려는 謙讓을 지키고 立志하여서 그것을 마음에 새겨서 서로 激勵를 주고 받으며 學德을 닦지 않으면 안된다.

交照無繁文

氣鍾光嶽之純全誠貫

金石之堅確

寬兮綽兮矩不踰優哉

游哉樂有餘

（楊傑）
道義相投　有餘樂　賓主交照　無繁文
도의상투유여락빈주교조무번문
（楊傑）道義가 서로 投合해서 다하지 않는 즐거움이 있다。主人과 客이 서로 肝膽 相照하여 있을 때에는 귀찮고 번거로운 글은 쓸모가 없는 것이다。

（姚燧）
氣鍾光嶽之純　全誠貫金石之堅確
기종광악지순전성관금석지견확
氣稟은 光嶽의 純粹함과 完全함은 고루 갖추었고、精誠은 金石과 같이 堅固한 것도 貫通할 만큼 굳다。

寬兮綽兮　矩不踰　優哉游哉　樂有餘
관혜작혜구불유우재유재락유여
寬兮綽兮 마음에 여유가 있고 矩에 어기는 일은 없고 優雅하고 평안하다고 해서 規則을 지켜 樂有餘

（李溥光）
寬兮綽兮　矩不踰　優哉游哉　樂有餘
어기는 일은 없고 優雅하고 번거로움이 없으므로 즐거움도 充分하다。

水能性澹爲吾友。竹解心虛是我師

（白樂天）

수 능 성 담 위 오 우 죽 해 심 허 시 아 사

물은 性質이 淡白하여서 좋은 벗이다。대나무는 마음에 淸虛하여 私欲이 없으므로 나의 스승이다。

秋愛冷吟春愛酒。詩家眷屬酒家仙

추 애 냉 음 춘 애 주 시 가 권 속 주 가 선

서늘한 가을에는 詩를 읊고、봄은 술에 醉하게 된다。詩人의 親戚은 다름아닌 酒家의 神仙이다。

閒為水竹雲山主 靜得風花雪月權
（邵康節）

한 위 수 죽 운 산 주 정 득 풍 화 설 월 권
閒₂爲₁水竹雲山主₃靜₂得₃風花雪月權₁

마음이 한가하게 물이나 대나무나 구름이나 산의 主人이 되고 고요속에서 바람이나 꽃이나 눈이나 달을 바라보는 기쁨을 얻는다.

寄懷楚水吳山外得意 唐詩晉帖間

기 회 초 수 오 산 외 득 의 당 시 진 첩 간
寄₂懷₁楚水吳山外₃得₁意 唐詩晉帖間

마음이 가는 것은 吳楚의 山水外에서, 마음에 맞는 唐詩를 읽거나 晉代의 法帖을 베껴쓰거나 하는 것이다.

四面有山皆入畫 一年無日不看花
（祝枝山）

사 면 유 산 개 입 화 일 년 무 일 불 간 화
四面有₂山皆入₁畫 一年無₂日不₁看₂花₁

사면에는 산이 에워싸고 있으나, 그것이 하나하나 그림이 된다. 一年中 꽃을 보지 않는 날이 없다.

四面有山皆入畫一年

無日不看花

萬物靜觀皆自得四時

佳眞與人同

門無客至惟風月案有

（祝枝山）

四面有ㅣ山 皆 入ㅣ畫ㅣ 一年 無ㅣ日 不ㅣ看ㅣ花
사면유산개입진일년무일불간화

萬物靜觀皆自得四時佳興與ㅣ人同
만물정관개자득사시가흥여인동

（程子）
萬物을 靜觀한다면 모든 것을 自得할 수가 있다. 表
夏秋冬의 風趣는 사람들과 다름이 없다.

書存但老莊

自喜軒窗無俗韻亦出

草木有真香

快自明窗閑試墨寒泉

古林自煮茶

門無〻客至惟風月。案有〻書存但老莊

（陸放翁） 우리 집에는 손이 오는 일 없고 다만 바람이나 달이 찾아 줄 따름이다. 책상 위에 있는 書冊은 老子、莊子 뿐이다.

自喜軒窗無〻俗韻。亦知草木有〻真香〻

軒窗에 俗된 趣味가 없음을 스스로 기뻐하고, 또 草木에도 꽃이 피어서 참된 香氣가 있다는 것을 알게 된다.

快日明窗閑試墨〻寒泉古鼎自煎〻茶

날씨가 좋은 날 밝은 窓가에서 마음 편하게 먹을 갈고 書画를 試圖하고, 겨울 냇물을 퍼와서는 오래된 솥으로 자기의 茶를 끓인다.

香浮鼻觀烹茶熟　　動

眉間煉句成

滄波碧石有深趣朝史

暮經無外求

藻采...帖...

香浮二鼻　觀二烹茶　熟喜　動二眉　間一煉一句　成

향 부비관 팽차숙 희동 미간 연구 성

코가 향내를 맡아서 茶가 끓는 것을 알고 기쁨에 眉間에 움직여서 詩句의 推鼓가 끝났음을 안다.

滄波碧石　有二深趣一　朝史暮　經無二外　求一

창파벽석 유심취 조사모 경무외구

(何塘) 滄波에 푸른 돌은 雅趣가 깊다。아침에는 歷史를 저녁무렵에는 經書를 읽는 일 외에 다른 일이 없다。

二二八

藤紙靜臨新獲帖 銅瓶寒浸欲開梅

등지정림신획첩 동병한심욕개매

藤紙를 펼쳐서는 마음 고요하게 서로 入手한 法帖을 베껴쓰고, 青銅의 瓶에는 겨울의 차가운 물을 부어넣고는 갖 피기 시작한 梅花를 꽂아 놓는다.

繞屋四圍都是水隔林 一片不多山

요옥사위도시수격림 일편불다산

繞屋四圍都是水。隔林一片不多山

집을 에워싸고 있는 것은 모두 물뿐이고 숲을 隔하고 있는 것은 오직 一片의 青山뿐이다.

妙理靜機都遠俗 詩情畫趣總怡神

묘리정기도원속 시정서취총이신

妙理靜機都遠俗。詩情畫趣總怡神

(乾隆帝) 微妙한 理致、靜寂한 機微는 이미 俗界를 脫氣하였고 詩의 情感이나 書畫의 趣味는 精神의 慰安으로 되어 있다.

妙理靜機都遠俗詩情

畫趣總怡神 (乾隆帝)

裴几清疎無俗物圖書

雜沓有僊言

拜毫□□生座裁酒

妙理靜機都遠俗詩情畫趣總怡神
묘리정기도원속시정서취총이신

裴几清疎無俗物圖書雜沓有僊言
비궤청소무속물도서잡답유선언

비자나무로 만든 책상은 淸趣한 느낌을 주는데 俗氣는 아무것도 없다. 圖書는 雜然하게 쌓여 있으나, 神仙들의 말뿐이다.

二三〇

歷簾春晝閒　茶香入坐午煙歇影　今生未見書　屏張前㞒無敧畫架插　論詩月滿逢

揮ㄴ毫 對客 風生ㄴ座 載ㄴ酒 論ㄴ詩 月滿ㄴ篷

휘호 대객 풍생 좌 재주 론 시 월 만 봉
(鄧文原) 손님 앞에서 붓을 잡고 書画를 그리면 그
勢로 바람이 인다. 배에 술을 싣고 詩를 論하니 달은 船
窓에 비껴들어온다.

屏張前世無聲畫架插今生未見書

병장 전세 무성 화가 삽 금 생 미 격서
屏張前世無聲畫架插今生未見書
屏風에 붙어 있는 말하지 않는 書画는 아득한 前世에
그려진 것으로서 벽장에 꽂혀있는 書冊은 今世에서
는 보기 어려운 것이다.

茶香入坐午煙歇花影壓簾春晝閒

하향 입 좌 오 연 갈 화 영 압 렴 춘 주 한
茶香入ㄴ坐午煙歇花影壓簾春晝閒
끓는 茶香이 방안 가득히 감돌고 한 낮에 피어 오르
든 연기도 사라졌다. 꽃의 그림자가 발에 가득차고,
봄날은 고요하다.

方林石鼎高情遠細雨

茶煙清晝遲

竹韻松濤清自遠花觚

茗盌靜相宜

방상석정고정원세우차연청주
림　　　　　　　　　지

方
林石鼎高情遠細雨茶煙清晝遲

方林에서 茶를 끓이는 石鼎에 對하는 心情은 俗世를
떠나 超然하고、가랑비 사이에 茶煙이 피어 오르는
데 낮 동안의 時間은 늦고 길다.

죽운송도청자원화고명완정상의

竹
韻松濤清自遠花觚茗盌靜相宜

(李　標)

대나무 솔바람 소리는 清爽해서 스스로 멀고
꽃모양의 술잔이나 茶는 靜한한 雅趣를 풍긴다.

四時逸興看花木一片

閒心對水雲
(周明新)

四時逸興看花木。一片閒心對水雲。

一身常在閒中過萬事肯於先處行

四時逸興看花木。一片閒心對水雲。

사시일흥간화목일편한심대수운

(周明新) 春夏秋冬, 꽃이나 樹木을 보는 것은 뛰어나게 雅趣가 있다. 註、一片靜한한 心境으로 언제나 行雲流水를 對한다.

四時逸興看花木。一片閒心對水雲。
사시일흥간화목일편한심대수운

一身常在閒中過萬事肯於先處行
일신상재한중과만사궁어선처행

한 몸은 언제나 閒한한 가운데서 하루를 보내며, 모든 일은 急한 일부터 優先시켜서 시작한다.

幽徑草花聊適趣閒窓

筆硯不留塵

書對聖賢爲客主竹兼

風雨似咸韶

一簾花氣半床楊

유 경 초 화 뇨 적 취 한 창 필 연 불 류 진

幽徑草花聊適趣。閒窓筆硯不ㄴ留ㄴ塵

幽靜한 소롯길의 花草는 雅趣에 適格이다. 靜한한 書齊의 창가의 筆硯은 맑고 티끌이 하나도 없다.

서 대 성 현 위 객 주 죽 겸 풍 우 사 함 소

書對二聖賢一爲二客主一。竹兼二風雨一似二咸韶一

(黃庭) 書冊은 聖賢에 對하여는 客과 主人이 되고, 대나무는 바람이나 비를 合쳐서 堯舜의 音樂과 같은 것이다.

三尺劍光寒　手弄七絃琴韵古膏橫　俱是太平久　禮樂幸逢全盛日耕桑　茶煙暝夕暉

一簾 花氣 香春 酒。半 榻 茶 煙 暝 夕 暉。

일렴 화기 향춘 주반 탑 차 연 명 석 훈

발 가득히 들어찬 花氣로 마시는 봄술은 香氣가 풍기며, 榻의 抄半을 감돌고 있는 茶煙은 저녁 노을과 合쳐서 해는 진다.

禮樂 幸逢 全盛日。耕桑 俱是 太平人

예악 행봉 전성일 경상 구시 태평인

禮儀와 音樂의 양쪽을 다같이 갖춘 惠澤받은 聖代에 태어난 것은 무엇보다도 幸福한 일이다. 耕作하고 베를 짜서 입고 먹는 것은 太平한 사람이다.

手弄 七絃 琴 韵 古。腰 橫 三尺 劍 光 寒

수동 칠현 금 운 고요 횡 삼척 검 광 한

손수 演奏하는 七絃琴의 音色은 古代의 音色과 같다. 허리에 찬 三尺劍의 빛은 소름끼치도록 어시시하다.

展開風月添詩料裝點
江山帳畫圖

披圖有古香

看花對酒無餘事論史

清尊方滿嘉客至好月

展二開風月一添二詩料一裝二點江山一歸二畫圖一

전개풍월첨시료장점강산귀화도

風月이 眼前에 展開되어 있는데 이를 詩의 材料로 삼고、山마을 裝飾하여 書画를 만든다.

看二花對レ酒 無二餘事一論レ史 披レ圖 有二古香一

간화대주무여사론사피도유고향

(趙賜珍) 꽃을 보고 술을 마시는 것 以外에는 할일이 없고、歷史를 論하고 圖書를 펼치면 古人들의 그리운 風韻이 있다.

詠도名華開

侶窓書帙生雲氣落日

茶香對竹陰

掃地燒香聊自遣

種升傳風流

清尊方滿嘉客至。好月欲上名花開

（施閨章） 술통 속에 清酒가 가득했을 親한 客이 찾아
왔다。아름다운 달이 떠올르려고 할때 各 花가 마침 꽃
피었다。

低窓書帙生雲氣落日茶香對竹陰

（大口依） 낮은 窓에 있는 書冊에는 구름이 인다。
落照때 茶香을 피워서 대나무 그늘로 向하는 雲氣는 茶
煙을 가리키는 말이다。西山

掃地燒香聊自遣栽花種竹儘風流

（郭用中） 사랑방을 揮除하고 香을 피우고는 얼마쯤 마음을 慰
勞하고 꽃을 栽培하고 대나무는 심는 風流를 즐긴다。

名飲豈須絲竹肉清談

無過畫書诗

珠玉一堂風雅士圖書

蕭坐水雲儔

명음기수사죽육청담무과화서시
名飲豈須絲竹肉淸談無過畫書詩

(趙甌北) 좋은 술 자리에는 絃樂器를 演奏하거나 彈琴하거나 피리를 불면서 노래하는 것은 쓸데 없는 짓이다. 俗世를 떠난 雜談으로는 書画나 詩 以上의 것은 없다.

주옥일당풍아사도서만좌수수주
珠玉一堂風雅士。圖書滿坐水雲儔

(談口潮) 一堂에 모인 風雅의 人士는 珠玉으로 비유된다. 圖書는 水雲鄕에라도가 있는 것 같은 밖의 둘레에 걸려있는 書画는 水雲鄕에라도가 있는 것 같은 心境이다.

오체묵장보감

인쇄일: 2025년 4월 15일
발행일: 2025년 4월 30일
지은이: 한국학자료원 편집부
발행인: 윤영수
발행처: 한국학자료원
서울시 구로구 개봉본동 170-30
전화: 02-3159-8050 팩스: 02-3159-8051
문의: 010-4799-9729
등록번호: 제312-1999-074호

잘못된 책은 교환해 드립니다.

정가 30,000원

KB211410